U0047684

推薦 令人忌妒的色彩美學、令人羨慕的幽默呈現，她眼中所看到的世界一定和大家都不一樣。
—— MV、廣告、動畫導演 ／ **蘇文聖**

在看純虹的畫時，總想起馬諦斯，色彩鮮艷有趣，而且有一雙跟孩子一樣的眼。你會訝異在我們長大以後，為什麼都遺忘了這些顏色、線條可以做出那麼多的組合，進而想再拾起畫筆，試探自己的可能性。
—— 《Marie Claire美麗佳人》總編輯 ／ **楊茵絜**

如果你想當插畫家，這裡頭的方法你最好全都試過。
—— BITO 甲蟲創意導演與負責人 ／ **劉耕名**

插畫
實驗課

作者：Eszter Chen 陳純虹

總編輯：陳郁馨

主編：李欣蓉

美術設計：Eszter Chen、東喜設計

封面設計：李佳隆

行銷企劃：童敏瑋

社長：郭重興

發行人兼出版總監：曾大福

出版：木馬文化事業股份有限公司

發行：遠足文化事業股份有限公司

地址：231新北市新店區民權路108-3號8樓

電話：(02) 2218-1417

傳真：(02) 8667-1891

E-mail：service@bookrep.com.tw

郵撥帳號：19588272木馬文化事業股份有限公司

客服專線：0800221029

法律顧問：華洋國際專利商標事務所　蘇文生律師

印刷：成陽印刷股份有限公司

二版：2017年 10 月

定價：360元

國家圖書館出版品預行編目資料

插畫實驗課

Eszter Chen 著 . ——二版 . ——新北市：木馬文化出版：遠足文化發行

2017.10 / 208面；16.5×23.5公分 | ISBN 978-986-359-444-4(平裝)

1.插畫 2.繪畫技法 3.創意　　　947.45　　　106015662

How To Make Powerful Images

ILLUSTRATION LAB

從繪畫到拼貼，
用多元媒材玩出驚嘆的作品

How To Make
Powerful Images

插畫實驗課

ILLUSTRATION LAB　　從繪畫到拼貼，用多元媒材玩出驚嘆的作品

CONTENTS

目　　錄

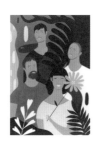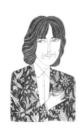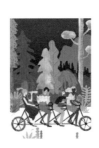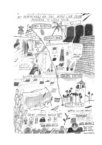

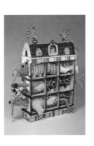

INTRODUCTION
前言

當今的現代插畫藝術演繹方式愈來愈超乎想像，愈來愈不受限任何規則，在視覺藝術文化的範疇裡，可說是涵蓋著多重功能的一種表現方式。插畫，成為一種在洞察生活中的各種人事物後，最直接的視覺表達。說到當代插畫，不論是呈現、曝光、以及受歡迎程度，使得它在最近幾年，從多彩多姿的視覺化生活裡，慢慢的浮上檯面。很多時候，研究當代藝術的學者，會把插畫定義為在塗鴉繪畫及純藝術之間遊走的灰色地帶，也試著想要把它歸類於插畫性質的藝術。這表示它不再像從前只是對文字的襯托，而是有著屬於自己的廣大發揮空間。而由文字主導的插畫，也不再只是單方面具體的表現字面意思的圖像，而是運用更多概念轉述以及更意想不到的方式去引導文字的意境。

現代插畫的表現方式是多元的、是無限的、是有趣卻帶有深度和力量的。現代插畫並不侷限在於某種特定的表現模式、媒材、或大小。對我而言，現代插畫藝術家是指經常在多元領域專研及發揮的藝術工作者，其中包括純藝術、雕刻、攝影、平面設計等等，並且吸取來自各方面不同的影響來創作，同時也加入了強烈的個人風格和許多現代流行趨勢。因此，比起介紹我自己是位插畫家，稱為繪畫藝術及視覺藝術家也許會更加貼切些。

在這本書裡，我會以插畫藝術的方向，來分享視覺創作的一些技法，除了繪畫以外，還有更多不同的影像創作技法，來幫助讀者用更多元的方式來創作。這本書並非著重在技巧，而是提倡「實驗」的重要性和勇氣，並提供讀者更多的創作方式的選擇。本書在章節一開始會提到關於如何創造出好的圖像，包括主題架構和概念傳達的方向，再來就是探討創作方式和使用媒材，包括有線條繪畫（Drawing）、顏料繪畫（Painting）、簡易版畫製作（Print Making）、創意字體（Creative Typography）、相片結合（Photography）、剪紙與拼貼（Paper Cut）、插畫立體作品（Illustrative Sculpture）。這本書也可以說是我與多位插畫藝術家和視覺創作者的合集，將會由我和他們的作品來為讀者做最完美的範例欣賞。在每段章節中，我都會提出各種創作方式的有效媒材、創作過程、還有藝術家們的作品，讓讀者能夠在實驗過程中得到更充分的資訊和擴廣創作的可能性。

說到底，我在這本書想提供給讀者的，就是一種實驗性的過程。我覺得在插畫的創造過程中，需要花相當大的時間去做各式各樣的實驗，來找出自己的製作手法或是創造視覺上的一致性（也可說是風格）。我更希望讀者在自己創作過程之中，能不去預設作品完成的樣子，盡情享受過程也報著期待的心情，迎接自己每次實驗後的結果。

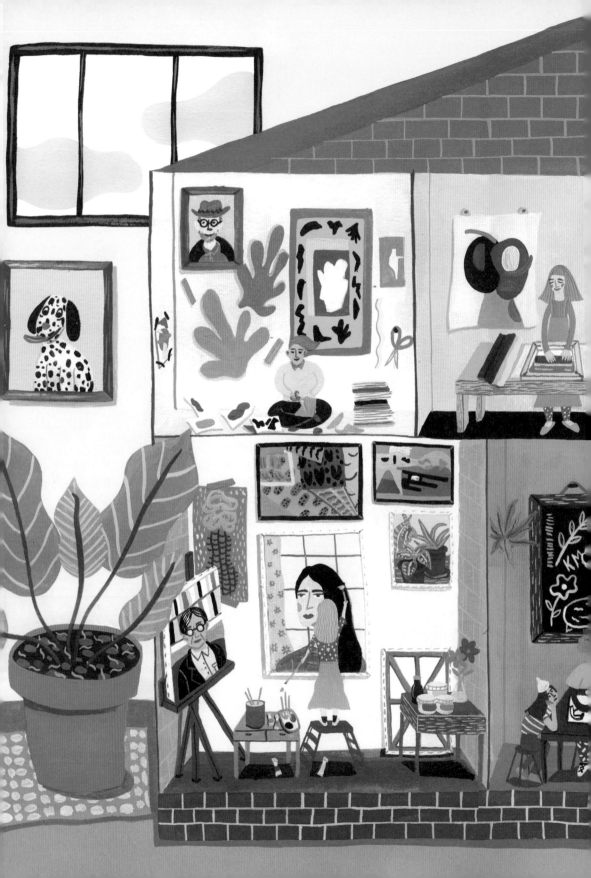

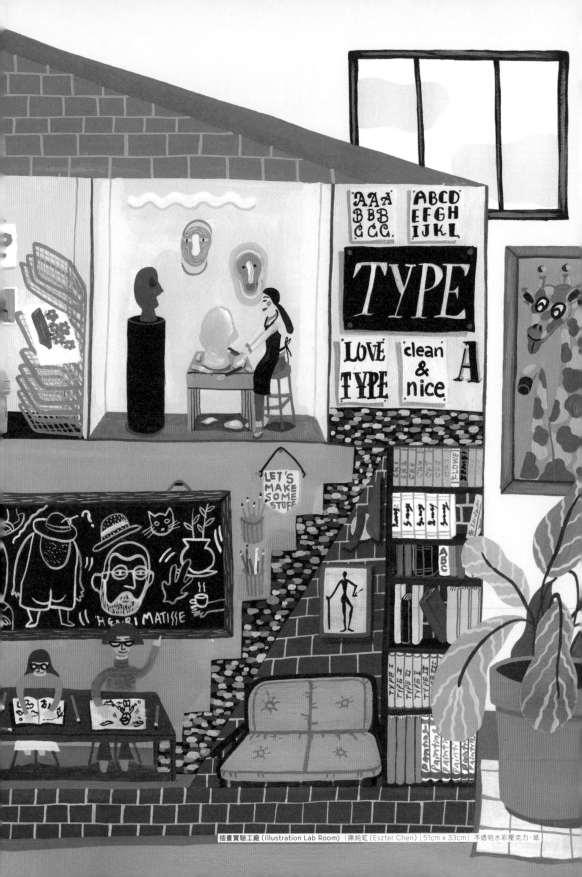

插畫實驗工廠（Illustration Lab Room）｜陳純虹（Eszter Chen）｜51cm x 33cm｜不透明水彩壓克力·紙

HOW TO MAKE POWERFUL IMAGES
如何創造出有力的手繪圖像

我認為一張圖的影響力，絕大部份在於它要傳遞的訊息及表達方式，多過於它的風格呈現。為什麼你會在意某張圖像？或它帶給我什麼樣的省思或意義？我稱為這樣的訊息傳達為概念。故事及概念是一張圖像的中心，因為它是一種思想的呈現，也是衍生出圖像的產出過程中，所需要的一切策略來源。創作策略包括了圖像的風格呈現、技巧、媒材、尺寸大小等等來襯托出這張圖像的整體概念和意境。

工具和技巧

在創作的方法裡，筆類繪畫跟顏料繪畫是最為常見和傳統的創作手法。但在現代插畫藝術中，尤其在歐洲，筆類和顏料類繪畫卻有許多新式的創作技巧，能帶給台灣或亞洲讀者更多在使用這類技巧上的可能性。我個人非常喜歡版畫創作和它的製作過程，但通常工程都比較複雜，而且過程時間也比較長，加上自己並沒有所有版畫設備，所以實行程度就更加困難。但在這裡，我希望能提供給大家一些較簡單的版畫手法，有別於一般較傳統的版畫所呈現出來的感覺。插畫裡加上一些手繪的創意字體，能讓插畫藝術創作者不再畏懼與字型合併運用，也會讓圖像變得更有內容跟豐富感，會讓觀眾想要了解圖像與文字之間的關係。但因為都是手繪完成，呈現出十足的手感，所以並不會讓插畫跟文字彼此之間差的太遠或變成兩個不同的世界。

在當代的插畫藝術裡，許多媒材是多元化的，很多時候媒材的運用都跟其概念有著相互作用的關係。結合插畫和相片、攝影等作品，在呈現出的效果上，有種真實世界和創造世界裡的反差性，把真實影像和繪畫結合，會創造出圖像裡的層次感。多媒體的結合也包括最常見的剪紙和拼貼，從報章雜誌用的不同紙類和不同印刷出來的效果，創造比較有機而隨性的藝術呈現。另外一種，是由藝術家先創造出不同刷法的表面，或用色紙和印花紙，再從剪出每一張自己要的形狀，然後進行拼貼，呈現出邊緣剪裁俐落，卻有點彎扭的效果，能表現出作品的純真感。

構圖和顏色的呈現

一張畫的驚艷度，不應該只持續在第一次看見的時候，應該是長久而有層次的。畫的內容也不一定要特別複雜或壯觀才有效果，而是可以慢慢帶領觀眾一步一步發現畫裡的流動，這一切都是需要設計巧思的。不管是視覺上面，前景、中間位置、和背景的設計都是一張畫起承轉合的關鍵。另外，多重層次的畫法也會在視覺效果有所反差，例如：主角畫法較為複雜和細膩，但背景或其他物件就較為簡單線

條或色塊去描述。並列方式畫法帶有兩種不同的效果，一種是兩種相似或相同的物件或主角讓圖畫意境強化；另一種是並列兩種相似卻用反差的表現方法來表達他們之間的關係和意境。

至於色彩和明暗度的調配，會讓一幅畫的感覺和氣氛更加到位。顏色的色調是可以配合內容的場景和氣氛去做選擇。例如：畫家的畫通常是比較歡樂的主題，建議用比較明亮和飽

和的顏色去做搭配：如果主題是比較篇嚴肅的內容，就可以選擇深暗或非飽和的顏色去構圖。我自己喜歡把顏色限定在五種顏色上下，三種主要顏色和兩種次要配色，這樣會使一幅畫更顯完整性，不會太多顏色而太過複雜。顏色的明暗度可以加強視覺上的對比，跟強調畫裡內容的重點。

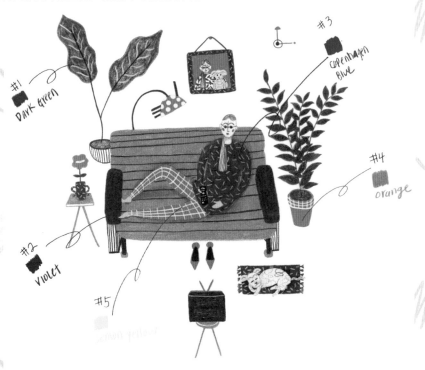

同夥 (Homie)｜陳純虹 (Eszter Chen)｜22.86cm x 30.48cm｜彩色鉛筆、紙

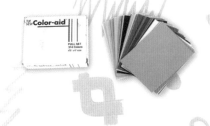

使用Color Aid色卡來做配色練習也是一種很好的方法，可以讓你在開畫前有色彩的視覺比對讓你能夠更進一步確定配色的組合。詳情可參考Color Aid官網 www.coloraid.com

　　圖畫的大小也會改變一張影像的張力。插畫家習慣畫在小尺寸的面積上，感覺起來內容會比較輕巧和細緻。但如果把創作的面積放大，提高發揮的空間跟視覺的尺度，也許也會讓觀眾感覺到大氣且活潑的感覺，如果再更寬廣的展場空間用大尺寸的作品也會增強驚艷度。我在藝術大學製作畢業作品時，使用複合式媒體拼貼來創造人物肖像，尺寸大概是28cmx36cm的木板。在畢業製作課，我的指導教授是美國知名藝術家克萊頓兄弟的哥哥羅布克萊頓（Rob Clayton），他建議我把作品掃描到電腦，再用印表機放大四倍，讓整個牆面被我的人物和背景顏色給充滿，顯現出作品的氣勢和肖像裡人物的特質。

X4

X3

X2

原尺寸

馬克的肖像（A Portraif of Mark）｜陳純虹（Eszter Chen）｜28cm x 35.6cm｜混合媒材拼貼、木板

CONCEPT
主題與概念

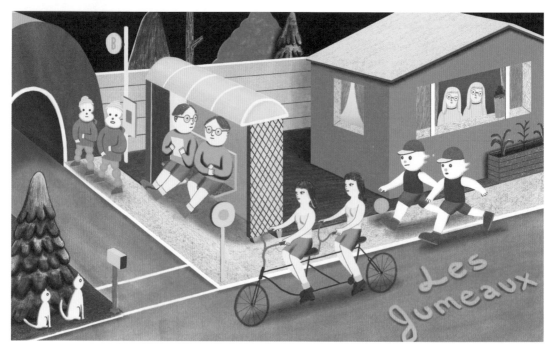

雙胞胎（Les Jumeaux）| Michael Kuo | 55cm x 35cm | 鉛筆、彩色水墨、電腦繪圖

在插畫的專業領域裡，主題跟訊息傳達是非常重要的。插畫藝術和純藝術或是抽象藝術最大的不同，是插畫藝術必須以畫面讓讀者接收到裡面的故事和訊息。其實，插畫創作的概念，是可以從一個很簡單的想法開始，然後去找尋能發揮這想法的概念和策略。

生活中的靈感

我常常認為生活很重要，一位成功的插畫藝術家應該要很懂的享受生活，那並不是物質上的享受，而是學會觀察及運用生活裡發生的人事物，將它呈現在創作裡，因為那是在靈感裡自我探索的根源。在創作系列的插畫作品時，主題和概念可以用一個大方向為主，然後衍生一系列插畫作品以此主題為主軸，但內容卻是可以以不同策略創作而呈現不同效果的作品。例如：大學時期的一堂插畫實驗課，在期中作品審評過後，該課的指導教授大衛・蒂林哈斯特（David Tilinghast）就公布了期末的作業，以白日與晝夜為概念。當時腦海中的想法，是要畫關於白天發生的事和夜晚發生的事嗎？還是創作各式各樣的白天和夜晚的畫呢？當下的我只圍繞在主題字面上的意思，並沒有真正去想著白日與晝夜之間的關係。後來老師給我們看了幾位插畫家作品，才發現這些作品都有著共通概念就是相對論，中國人所用的陰陽關係為相同意思。

教授鼓勵我們用任何出發點都可以，包括具象的、抽象的、比喻性的內容都行，越是渺小平凡、越是不被重視的題材，能發揮的可能性和驚豔度就越高。於是我以此主題創作這一系列作品呈現出不同方向的相對，從生活中的題材、具體表達性的人物或物件、到抽象的對比關係，從不同層面來表達對比這一個主題。

我選擇以較輕鬆、童趣、幽默方式的題材和策略去詮釋對比這個概念。最後做成了一本冊子（Zine）和一本奏折式的冊子作為期末展示。

因此一幅好的插畫作品和它的訊息傳達，在於怎麼讓讀者用非直接性的方式，去探索作品裡面的含意，並且還留有一些讓讀者自己想像的空間。

比喻法：說故事的力量

比喻法（Metaphor）在插畫界裡非常常見，也是插畫家在概念構想裡時常鑽研的部份。插畫家時常用說故事的方式，來表達一種現象或一種感情，或用物件來表現場景和時空。然後再讓讀者去探討一幅插畫作品裡所有組合和它們與主角之間的關係。我在大學時有上過一堂課叫影像與想法（Image and Idea），指導教授諾亞・伍茲（Noah Woods），是得過無數次美國插畫獎（American Illustration）的業界插畫藝術家，也與各大出版社合作。他曾在課堂分享過去經驗，當他開始接觸編輯類插畫案子的時候，他發掘把兩種在現實中不該被放在一起的物件，在圖畫裡被放在一起時（Put two things that usually don't go together），會加強驚豔度和形成強烈的對比，也會讓圖畫變得更加有趣和神秘感。策略就是插畫家要如何去構想這兩種或兩種以上的物體（人物、動物、物品等），不但足夠有力量敘述故事和傳達訊息，同時又能提昇驚豔度和神秘感，讓讀者可以有更多空間去欣賞。

不良少年（Delinquents）｜Michael Kuo｜36cm x 27cm 單｜彩色鉛筆、不透明水彩、粉彩、紙

白天與晝夜（Day and Night）｜陳純虹（Eszter Chen）｜55cm x 35cm｜水彩顏料、蠟筆、拼貼、紙

CONCEPT・主題與概念
ILLUSTRATION LAB

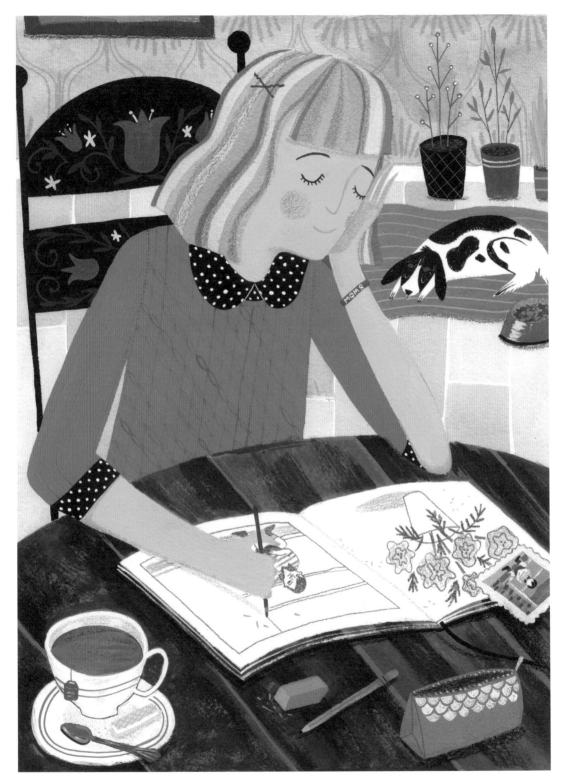

自畫像（Myself）｜艾倫‧薩里（Ellen Surrey）｜28cm x 35.6cm｜壓克力顏料、彩色鉛筆、不透明水彩、紙

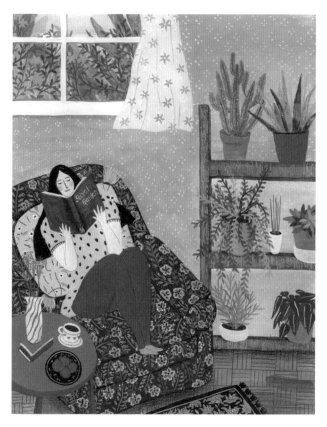

秘密花園裡的閱讀（Reading iln My Secret Garden）｜陳純虹（Eszter Chen）｜27cm x 33.5cm｜
不透明水彩、彩色鉛筆、紙

敘述式：情感的表達

　　在敘述式的插畫創作裡，插畫家想表達某個時刻發生的事，有時不需要超現實的比喻或對比的引用，而是畫出一個場景。這時圖像的環境設計與人物的情感表達是很重要的環節，因為每個細節都在為你的圖畫説故事。在場景部分，我會加強所有環境的佈置及細微的擺設，像是地板的顏色及材質、桌子椅子的紋路、地毯的花色、盆栽及其他裝飾的物品和擺放位置等等的來敘述故事的氛圍。再來是人物主角情感的表達，包括臉部的表情、身體的姿勢動作、衣服穿著等等的加強主角故事性及整體圖像的豐富感。以上都能讓插畫呈現出意境及情緒，像是溫馨的、快樂、憂傷等等情緒。

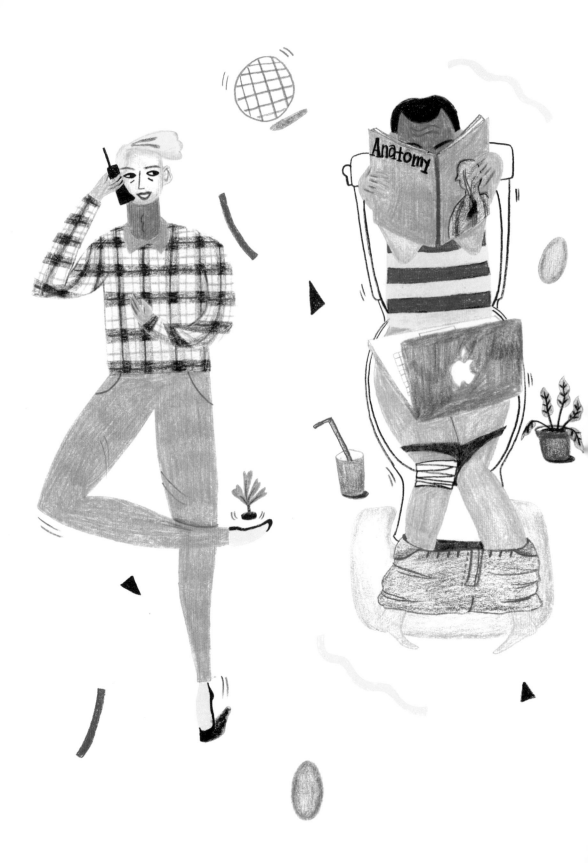

養成平時記錄於繪畫本的練習，會在觀察力和靈感的培養有所幫助！可以用「每日一主題」來找尋當天的靈感，以一個主題為軸在繪畫本畫出多個圖像來做練習。也可觀察身邊的人事物加上自己的想像在繪畫本裡畫出另類的景象。

限制時間的繪畫本練習也可增強腦力在創作上的發揮空間。可以先從較長時間開始再將時間慢慢縮短，在限制的時間內畫出所觀察物或是腦子出現的靈感。一開始可從30分鐘縮短至15分鐘、10分鐘到1分鐘或30秒來做練習。

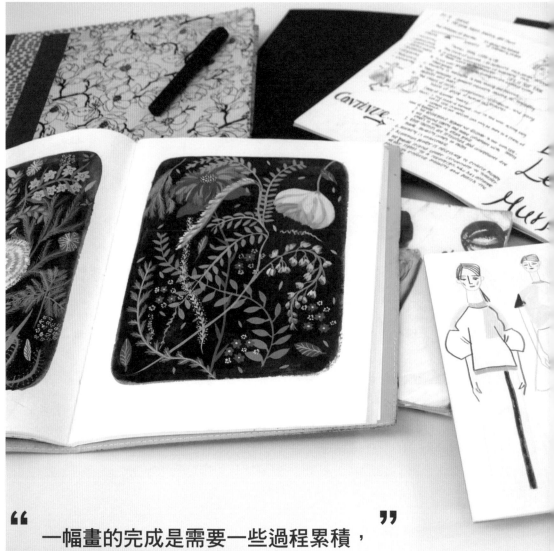

"
一幅畫的完成是需要一些過程累積，
在一切都是想法及初稿的階段，
我建議不需要太多裝飾
也不一定要要求繪畫的精緻度，
因為會花太多的時間在一個想法上。
"

繪本的選擇

　　繪本可說是插畫家十分重要的貼身物，對許多藝術家來說更是分秒不離手。繪本除了拿來做平日的繪畫練習，還記載著無數的想法與創意。在靈感一來時，無論用寫的、用鬼畫符的都一定得把它裝進這本想法的寶典裡。一幅畫的完成是需要一些過程累積，在一切都是想法及初稿的階段，我建議不需要太多裝飾也不一定要要求繪畫的精緻度，因為會花太多的時間在一個想法上。哪怕你隨意的繪畫出20或30個想法，都會成為將來作品的靈感並且有更完美的呈現。我在進藝術學校以前就曾聽說在校的學生十分忌諱借看繪本，因為這等於把他們的腦打開來窺探。但後來發現事實也不像聽說的那麼嚴肅，我覺得彼此分享創作上的想法是藝術家之間很好的交流模式，所以我也不曾避諱與同學之間互相觀看彼此的繪本，分享最近正在專研的題材和繪畫經歷。

　　在學習插畫藝術的過程中，發現自己只有一本繪本是不足的，不同教授建議的款式和紙張也都不同，因此，從我進學校後就養成同時擁有好幾本繪本的習慣。有些是描繪正要進行的案子，有些是平時紀錄靈感的，有些則是畫現場模特兒的畫本，還有是記錄自己作品進度及寫下媒材工具的本子。各個不同用途的繪本我會同時進行也互相穿插使用。而每一家品牌做出的繪本紙張和尺寸不同，所以會配合使用模式。請參考下一頁圖片，我用號碼來分出各種繪本不同的作用：

1 黃色書背及厚版書封繪本

21cm x 29.5cm

由美國KUNST&PAPIER公司製作,有厚實的封面很常被我拿來當墊板使用,紙張適合乾性媒材像鉛筆、蠟筆等等,磅數也夠重。常被我拿來構圖正要進行的案子草稿。價錢在美金$20.99+稅(約新台幣680元)。

www.kunst-papier.com

2 紅色點點繪本

23cm x 30cm

由義大利FABRIANO專業製紙公司製作,內有48頁90磅數的紙張,對以前還是學生的我來説是很高級的繪本。它的單價比其他繪本都還高,但是我覺得是一個對的投資,而且我已經用掉第三本了。這本尺寸是最大,還有中、小型,適合乾性和濕性媒材像墨水或廣告顏料等等,更適合用來做代針筆渲染。因為紙張質感很好,我會使用這本來畫完整度高的插畫,像是一本小作品集。它的價錢在美金$32.00+稅(約新台幣1050元)。

www.cartieremilianifabriano.com

3 黃色印花繪本

23cm x 28cm

這本是我在逛美國服飾店Anthropologie時偶然發現的。因為想買給朋友當禮物順便也買了一本給自己。封面有精緻的印花布包覆,紙張吸水力很好,常用來畫水彩。因為店家的文具每季都會更換,我想之後應該很難再找到第二本。價錢在打折後美金$15.99+稅(大約新台幣540元)。

www.anthropologie.com

4 黑色軟封面繪本

20.3cm x 23.6cm

由美國KUNST&PAPIER公司製作,紙張適合乾性媒材繪畫,適合隨身攜帶。我大多用來做靈感繪畫、手繪字母練習、草稿等等。美金$6.99+稅(大約新台幣240元)。www.kunst-papier.com

5 黃色書背及厚版書封繪本(小)

14.3cmx 20.1cm

這是1號繪本的小尺寸,因為攜帶方便,所以我用來繪畫人物肖像跟一些時尚插畫練習。價錢在美金$13.95+稅(大約新台幣425元)。

www.kunst-papier.com

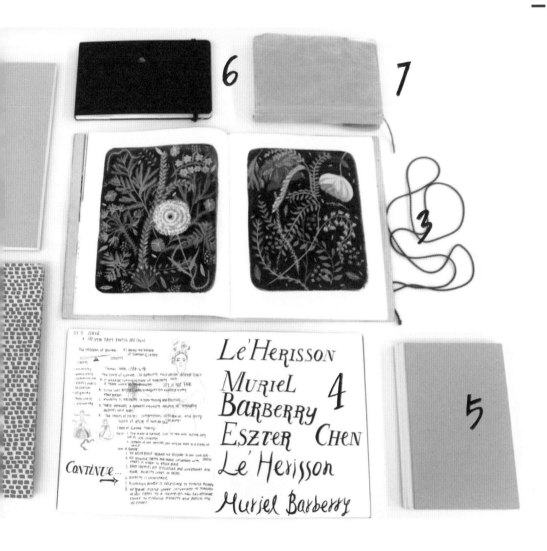

6 黑色小水彩本

20.5cm x 13cm

　　這是MOLESKINE系列的水彩繪本，我當時買它是想做一些壓克力繪畫的練習，因為是水彩紙磅數很重，所以可以吃得著厚重的顏料，可以隨身攜帶。價錢我不太記得了，可上官網查詢。

www.moleskine.com

7 MUJI記事本

13.5cm x19cm

　　這本由MUJI公司推出的空白記事本可說是人手一本，而且內頁很多想寫什麼就寫什麼，價錢又親民。我裡面什麼都記載，有小草稿、隨手塗鴉、案子進度、想法分析、想讀的書本、喜歡的網站、媒材廠商的電話等等。新台幣90元。

www.muji.com/tw/

在筆類繪畫中，線條是最基本的構圖要素，而在所有創作裡，線條是最為基本和普遍的繪畫方式。早在原始人類時期，就已經開始用線條描繪出許多記號和圖像來作為族人之間的溝通。很多創作在草稿階段，也就是在基本線條描繪時，就已奠定出圖像的風貌(即插畫家繪畫的風格)，如果插畫家想創造出自我的獨特繪畫風格，也必定是先從自己畫的線條開始作風格的研究。

線條，亦是一種千變萬化且無限發揮空間的元素，因此現在許多插畫家還是堅持只用線條的畫法來表現插畫，並且開發出各式各樣獨特的線條風格。而線條的質感與特性所呈現出來的情感也有所不同，例如：用尺畫出來的線非常直，給人的感覺就是比較現代、科技、機械化、死板等等的感覺，用非慣用手畫出的線則彎彎曲曲的，給人的感覺也許是不確定感、天真、純樸或隨性的感覺。這些所謂線條的質感與特性也都會牽引著插畫家整幅畫的風貌與情感。

乾淨俐落的手繪線條有直接、篤定、信心的感覺，也讓圖像人物跟著呈現出俐落大方的觀感。

〈藝術家介紹〉

美國插畫藝術家艾倫・薩里（Ellen Surrey）用鉛筆畫出她熟悉的大方線條來描繪草稿圖，而她描繪人體身型的距離，無論是直線或是彎曲的部分，都強而有力卻又不失孩子氣的氛圍。

" 艾倫的下筆重點：
用大區塊的形狀來完成線條的連結，
省略掉比較細微的彎曲及皺摺，
並且以篤定的方式下筆。 **"**

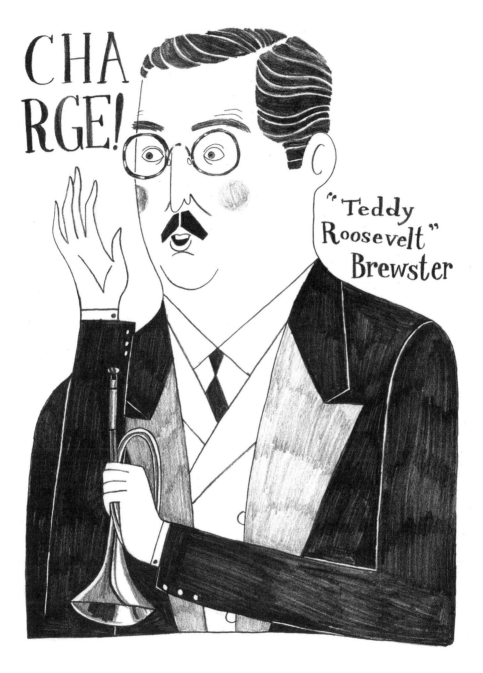

前衛（Charge）｜艾倫・薩里（Ellen Surrey）｜22cm x 29.2cm｜鉛筆、紙

DRAWING・筆類繪畫
ILLUSTRATION LAB

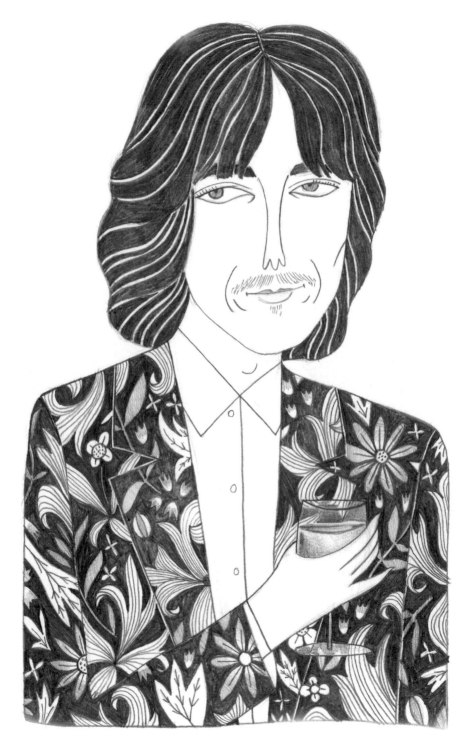

喬治·哈里森（George Harrison）│艾倫·薩里（Ellen Surrey）│13cm x 21cm │鉛筆、紙

艾倫·薩里也熱衷於用她的線條繪畫方式畫出衣服上的印花。無論是男士或女士的穿著，衣服上的印花設計都成為她繪本繪畫中的一大樂趣，也出版了一系列的繪本作品集。

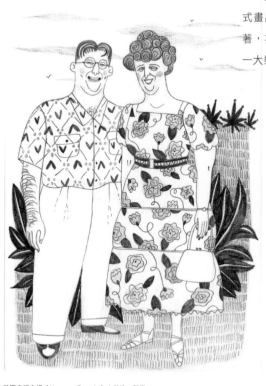

美國幸福夫婦（Happy Couple）｜艾倫·薩里（Ellen Surrey）｜21cm x 28.6cm｜鉛筆、紙

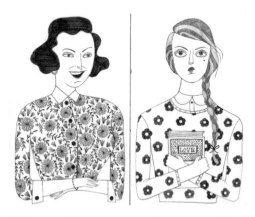

未命名（Untitled）｜艾倫·薩里（Ellen Surrey）｜26.7cm x 21cm｜鉛筆、紙

陡峭且多層次的線條則有一種放縱的感覺。對有些人來說徒手畫出一條很直的線其實是有困難的，我就是其中一個例子。當時我覺得這是我的一個障礙拼命的想克服，但是後來便順著自己自然畫線的方式來作畫，也發現有很多同學有相同的問題。最後發現不完美的線條往往更帶有故事性及它的成熟度並且開拓出個人風格，也使圖畫更有真性情的味道。

以此舉例人物臉部的線條繪畫，如果用越多線條描繪，會使人物看起來比較老，每一個線條都會像是明顯的皺紋，所以建議越簡化越好，可以在頭髮及鬍子的地方再多做線條風格的強調。

向美國藝術大師致敬（The Great American Fine Artists）│陳純虹（Eszter Chen）│139.7cm x 266.7cm│簽字筆、電腦繪圖

LAB TIME

創意實驗

　　如果要用線條繪畫，創造出圖像的生命力和精緻度，重點就在於線條的暈塗技巧。我們都知道用鉛筆可以用柔性的混合暈塗法描繪出深淺明暗的功能，但除此之外，利用原子筆或代針筆的線條及記號暈塗又是另一種線條創作的呈現。線條暈塗最早常見於聖經、歐洲的宗教書籍插圖，以及到後來歐美的報章雜誌等等，也是插畫藝術家必學的一種繪畫技巧。而其實這種繪畫暈塗方式就是以記號（包括線條、形狀、點點）來分布其明暗度。

平行線條

平行線條可維持被畫範圍深淺的一致性，也可用線條的方向帶領畫出物件的移動方向。線條可以是持續線條也可以是間斷線條。

交叉式線條

交叉式線條是用線條分層方式重疊而形成的，一層的線條方向必須與另一層線條方現不一樣。線條在交叉之間可做出大間隔的線條交叉與小間隔的線條交叉來做出畫面的深淺。

明暗度

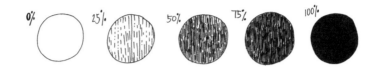

不規則線條

不規則線條是以沒有特定一致性
所組成的線條群,可按照自己喜歡
的方式來創造自己的不規則線條
來做暈塗。

點刻法

點刻法就是利用許多點點來渲染
出深淺度,用點點的掌控力會比
較好,但相對花費的時間也會比
其他方法還久。

噴灑式

噴灑式的概念像顏料被噴灑在畫
布上的感覺,深淺由某塊擴散到外
面。可用點點或短的線條來進行,
因為需要記號與記號之間的空
間,記號大小可隨興發揮,適用於
大範圍的暈塗。

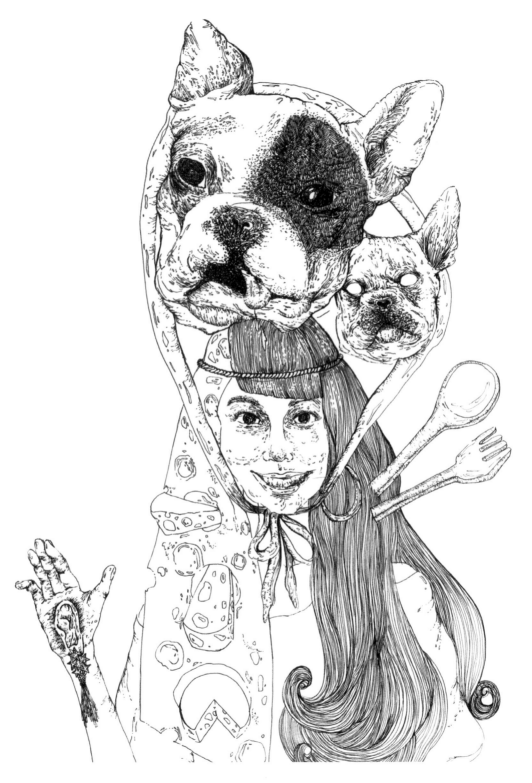

未命名（Untitled）｜陳純虹（Eszter Chen）｜23cm x 30cm｜簽字筆、紙

未命名（Untitled）│陳純虹（Eszter Chen）│23cm x 30cm│簽字筆、紙

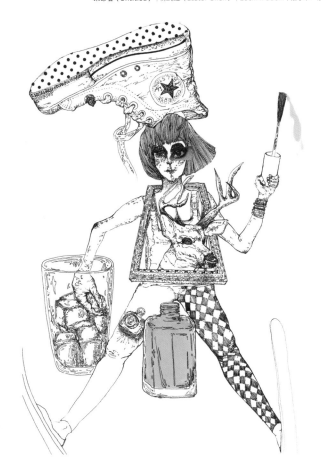

　　線條暈塗是一種需要耐心的創作方式，需要花比較多時間在每個記號上。首先，你可以在紙上先用鉛筆輕輕的打好線條草稿，然後開始用代針筆做暈塗的工作，描繪出越多細節圖畫就會越生動和精緻。在明暗分配裡可在細節描繪裡做區分，換句話說，就是把重點的部分用比較精細和複雜的方式去描繪，而比較不重要的部份可用簡單線條描繪，這樣可以創造出視覺上的層次。藝術家創作可參考美國藝術家艾倫‧可貝爾（Alan Cober），他是近代筆類創作及暈塗的代表大師。

〈藝術家介紹〉

美國藝術家珍·李（Jane Lee）則是喜歡用毛
筆做線條創作和畫她的觀察日記，在不打草稿
的情況下用自己最純真的手感畫出自然而療癒
的線條。毛筆的刷毛頭可變化出不同粗細的線
條，也可以畫出色塊，非常適合做為景色觀察
日記中繪畫的筆類工具。

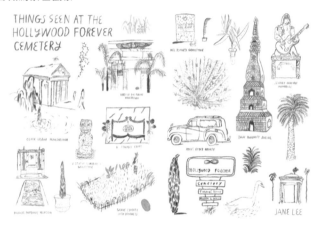

好萊屋永久墓園（Things Seen at the Hollywood Forever Cemetry）｜珍·李（Jane Lee）｜毛
筆、顏色水墨、紙

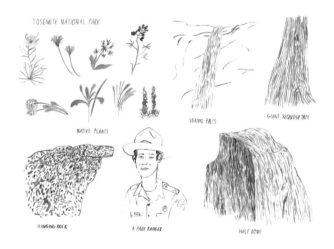

優勝美地國家公園（Yosemite National Park）｜珍·李（Jane Lee）｜毛筆、顏色水墨、紙

沒車不用擔心（No Car No Worries）｜珍・李（Jane Lee）｜毛筆、顏色水墨、紙

我討厭上學(I Hate School)｜愛德華·保羅·古聖貝瑞
（Edward Paul Crushenberry）｜28cm x 35.56cm｜鉛
筆、紙

在筆類繪畫的使用媒材，大部分都以乾性媒材為主，像是鉛筆、鋼筆、簽字筆、蠟筆、色鉛筆等等。除了以上提到的墨筆和代針筆類的線條繪畫及渲染技巧，鉛筆是個非常能千變萬化的媒材，因為石墨媒材可以創造出堅銳有力的線條，也可以柔和的描繪出明暗度。

鉛筆繪畫同時可製造出童真畫法，也可畫出精緻的寫實畫。我與許多插畫藝術家朋友則都特別喜愛用鉛筆隨機創作，但並非要繪出完整度及精緻度高的畫作。每當拿起鉛筆時，會被賦予鉛筆的純真及童趣靈魂而繪出最真實的作畫，就像我的美國攝影師和插畫藝術家朋友愛德華·保羅·古聖貝瑞(Edward Paul Crushenberry) 一樣，特別專用鉛筆以最真誠的方式創作，這樣的創作模式也成為他插畫類作品的獨特風格，以低精準的漫畫路線，描繪出來自他在生活中受到啟發的故事。

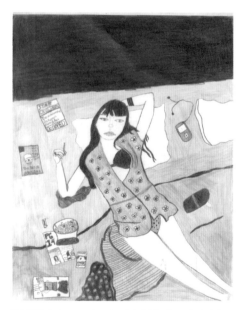

朋友的畫像（A Portrait of A Friend）｜愛德華·保羅·古聖貝瑞（Edward Paul Crushenberry）｜20.3cm x 25.4cm｜鉛筆、紙

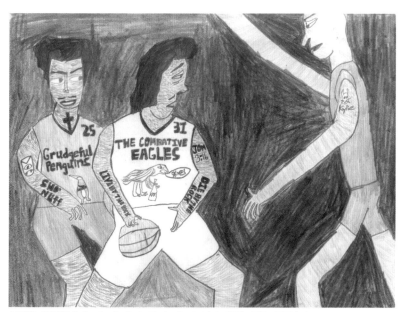

生於搖滾，死於搖滾（I Live By the Rock, Die By the Rock）｜愛德華‧保羅‧古聖貝瑞 （Edward Paul Crushenberry）｜28cm x 35.56cm｜鉛筆、紙

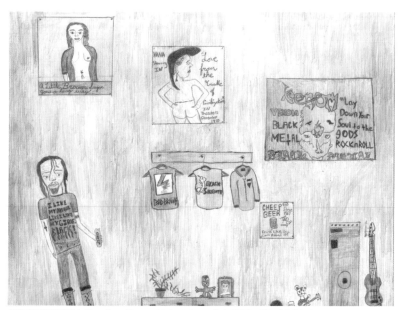

有時想當個全然燒盡的人（Sometimes I Dream of Being A Burnout）｜愛德華‧保羅‧古聖貝瑞 （Edward Paul Crushenberry）｜28cm x 35.56cm｜鉛筆、紙

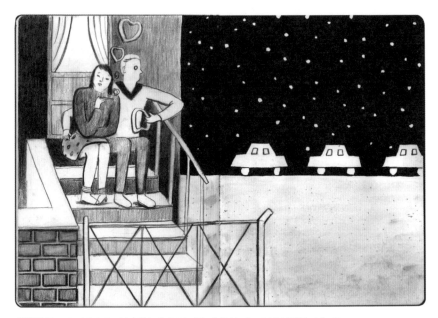

夢鄉系列〔Dreamland Sketchbook〕｜麥可‧郭〔Michael Kuo〕｜Moleskine A4 繪本｜炭筆、水墨、紙

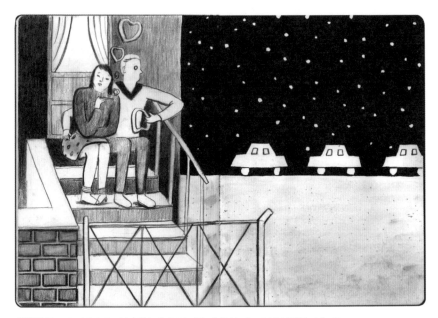

夢鄉系列〔Dreamland Sketchbook〕｜麥可‧郭〔Michael Kuo〕｜Moleskine A4 繪本｜炭筆、水墨、紙

〈藝術家介紹〉

台裔的美國插畫藝術家麥克‧郭Michael Kuo
也喜愛用鉛筆創作，從繪本的草稿繪圖到大型
作品都使用鉛筆或炭筆去做創作。除了線條以
外也用鉛筆渲染。由於他創造的插畫人物和他
的描繪方式，加上利用鉛筆的線條及渲染，使
作品與故事中擁有一份天真與滑稽的感覺。之
後再用電腦配色，即使作品與製圖軟體作結
合，仍保有鉛筆原有的特色。他的創作策略使
他擁有獨特風格並也襯托出插畫作品中的概念
意境。

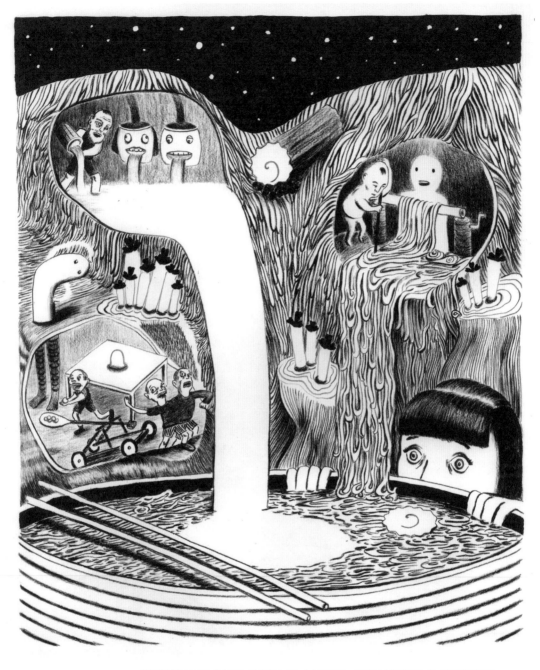

拉麵時刻（Ramen Time）｜麥可‧郭（Michael Kuo）｜58.30cm x 44.50cm｜草稿為炭筆、紙，完成品為平版印刷

延續鉛筆賦有的純真手繪感，我也很喜歡
使用油性彩色鉛筆，特別是美國Prismacolor
公司的油性彩色鉛筆。油性彩色鉛筆的蠟芯不
像滲透式的媒材，有無法被色彩完全填滿的空
間，創造出一種天然的手繪感。雖是彩色鉛筆
同時也可以像鉛筆般的渲染，描繪出顏色的深
暗度。另外，如果用下手比較重的方式填滿顏
色，以飽和的色塊去繪圖也可創造出繽紛的
視覺效果。我的日籍插畫藝術家好友高橋步
（Ayumi　Takahashi）便巧妙的運用彩色鉛筆
的特性，創作出一系列與她壓克力顏料作品一
般繽紛的插畫藝術作品。

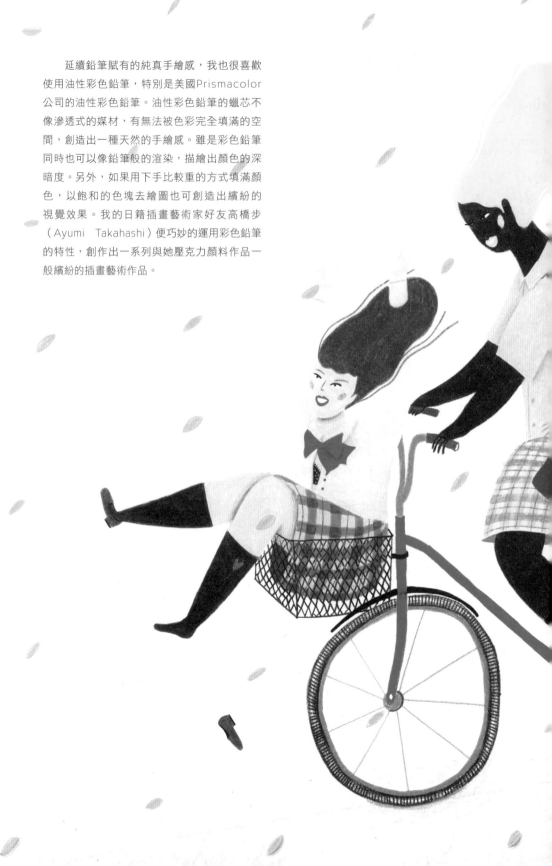

學期結束（School Is Over）｜高橋 步（Ayumi Takahashi）｜30.5cm x 40.6cm｜油性彩色鉛筆、紙印刷

我們有手機了（We've Got Cell Phones）｜高橋 步（Ayumi Takahashi）｜35.7cm x 53.3cm｜油性彩色鉛筆、紙印刷

LAB TIME

創意實驗

　　如果你也跟我一樣喜歡油性彩色鉛筆的感覺而且想試著嘗試，我會建議將畫好的草圖分成形狀圖層的方式去上色。圖像中，完全沒被其他形狀覆蓋著的形狀為最上層，便可由最上層著色到最下層，這樣的方法會使著色過程簡單許多，整體色彩會比較乾淨。以下是我用一些已重疊的色塊和線條分析出的塗層上色步驟，1號為最優先上色碼，然後順著號碼順序上色。在練習幾次過後，熟悉如何掌控色鉛筆後也可以用自己習慣的方式上色唷！

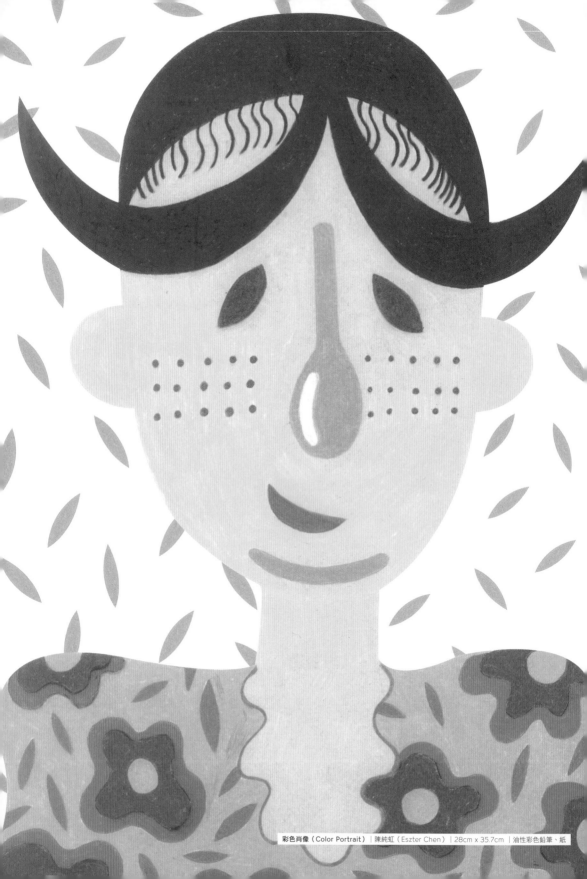

彩色肖像（Color Portrait）｜陳純虹（Eszter Chen）｜28cm x 35.7cm｜油性彩色鉛筆、紙

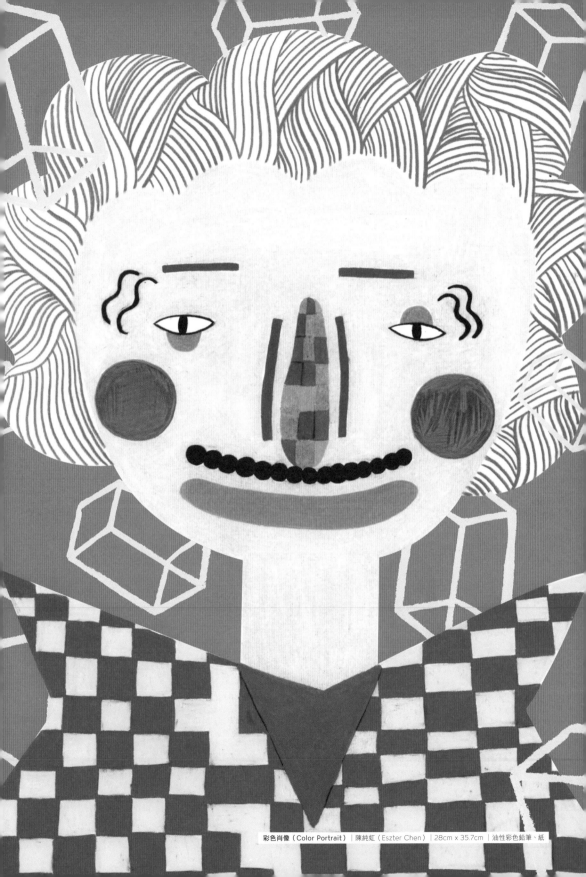

彩色肖像（Color Portrait）｜陳純虹（Eszter Chen）｜28cm x 35.7cm｜油性彩色鉛筆、紙

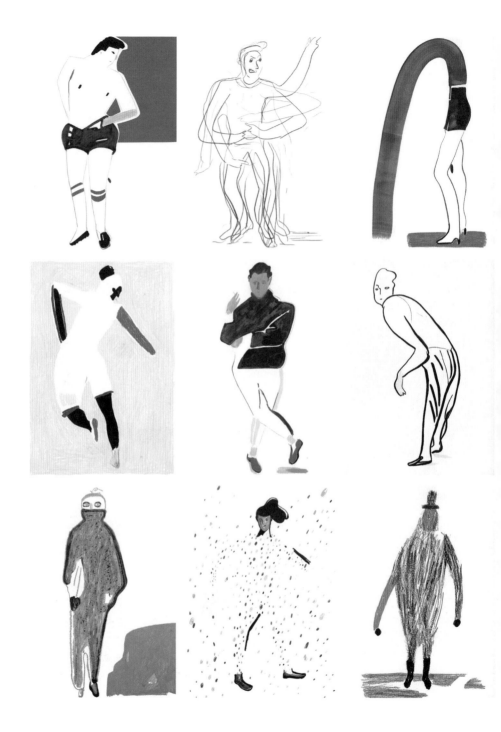

〈藝術家介紹〉

德國藝術家蒂齊亞納・吉爾・貝可（Tiziana Jill Beck）利用不同的媒材特質，包括乾性及濕性的筆類工具創作出混合式的線條作品。以被觀察的人物為主題，用自由的繪畫形式巧妙的運用各個筆類工具，畫出了多樣的線條及色塊，表現出在他觀察下的人物特性。

悠閒的星期五（Casual Friday）｜蒂齊亞納・吉爾・貝可 （Tiziana Jill Beck）｜57cm x 42cm 單｜混合媒材、紙

LAB TIME

創意實驗

在前幾頁介紹許多不同藝術家的線條特質和筆類媒材的畫法，也許你可以開始尋找自己喜歡的媒材，並且在紙上練習畫線條，分析自己線條的特質。要持續一種創作風格必須先從線條開始，而要擁有自己獨特的創作風格是需要維持一定時間的創作模式及習慣自己的線條特質，讓自己隨手就畫出屬於自己的畫風，並且在之後更往下個階段演變，進化成另一種新的創作風格。筆類繪畫便是插畫家自我探索的開始。

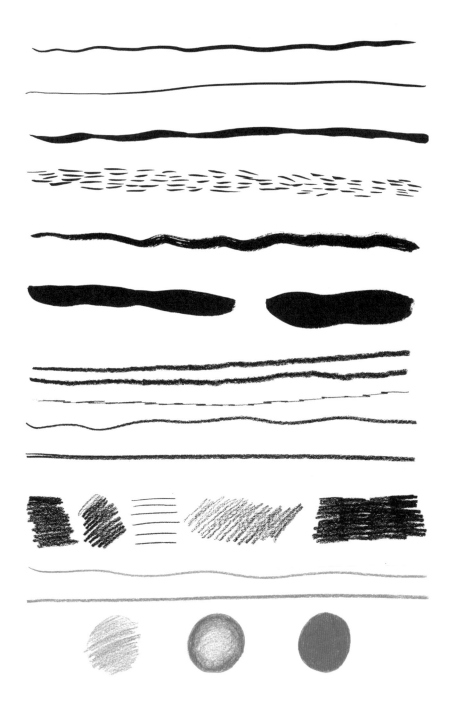

Drawing Supplies

工具介紹

筆類媒材有相當多種，各個品牌的用具有它的好處與缺點。在國內藝術用品社代理的品牌有很多不同選擇，以下我為大家介紹自己慣用的一些國內可買和國外購得的筆類用具及它們的資訊供大家參考，而讀者們可以慢慢找尋自己喜歡和嘗試幾個讓自己用得習慣的工具和品牌。

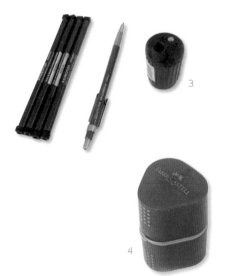

1 施德樓繪圖鉛筆組

施德樓鉛筆組是藝術學生必備的入門款，也可一枝枝單買。它的筆芯偏軟且很好下筆。在台灣文具店或美術社等地都會買的到。一組375元 / 單隻28元。

德國官網www.staedtler.com
台灣代理商www.lafa.net.tw

2 X-ACTO 電動削鉛筆機

這台美國大廠牌X-ACTO的電動削鉛筆機在美國連鎖藝術用品社Blick購得，從我一進大學用到現在還是很順手，論尺寸和大小都使用方便，這台現在已停產。

美國官網 www.xacto.com

**3 施德樓 MS780C 工程筆
筆芯/削筆芯器**

施德樓的工程筆也可做繪圖專用，如果喜歡比鉛筆還穩重的手感可以試試看使用工程筆，筆芯也比較不容易頓。單枝330元/MS200筆芯290元

官網 www.staedtler.com
台灣代理商 www.lafa.net.tw

4 輝柏手動削鉛筆機

這是有一次回台灣需要一個臨時的削鉛筆機而去美術社買的，可以裝進工具箱裡作為隨身攜帶的削鉛筆器。

美術社以45元購得。

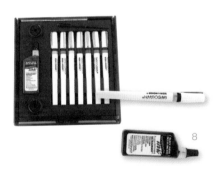

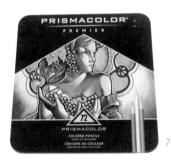

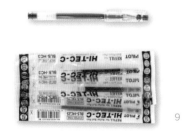

5　Pentel標準型橡皮擦

這款橡皮擦應該是大人學生小孩人手一個，我喜歡買大號的方便擦拭。可在文具店買到。大號單個32元。

6　軟性塑膠擦

我喜歡用軟性橡皮擦來擦草稿的線條和一些被鉛和蠟弄髒的部分，因為它不會掉屑屑也不容易在擦拭時折到紙。在各大美術社都可購得。單個16元。

7　PRISMACOLOR Premier系列 頂級油性色鉛筆72色

美國大廠PRISMACOLOR製造的油性色鉛筆是環保無毒水性塗漆，不傷害人體，專業畫家級顏料，高級色粉且飽和度高，色澤滑順用力畫也不刮傷紙張。在台灣美術社色號不齊全價錢也不一致，所以如果需要可以比較看看，最便宜我買過一枝40元。日本的HOLBEIN也有出像這樣的油性色鉛筆，不妨也試試效果。單枝60元 / 72色組3600元。
張暉美術社 www.ufriend.com.tw
美國官網 www.prismacolor.com

8　RAPIDOGRAPH針筆組合七枝

KOH-I-NOOR品牌，美國製造的不鏽鋼針筆是非常專業的墨水鋼筆，在課堂上老師所推薦，非常適合做線條渲染的創作或漫畫繪圖，畫出來的線條也強而有力。這個組合有七枝分別是不同筆頭尖端，在使用前必須加入墨汁。組合內還附了洗筆器及刷毛，因為它非一般筆芯簽字筆，是需要清洗及保養的，下筆也避免太過用力。七枝組美金$115+稅，約台幣3750元，單枝筆頭因尖端不同價錢也不同。
美國BLICK 連鎖美術社 http://www.dickblick.com

9　PILOT HI-TEC-C超細鋼珠筆

這枝筆大家都很熟悉，我也用它來做線條暈塗，0.25到0.5的尖端畫出來的線條很細很美。價錢也很便宜，只是畫作放久後它的顏色會退掉，黑色會變得有點咖啡色。單枝40元 / 筆芯28元可在文具店購得。

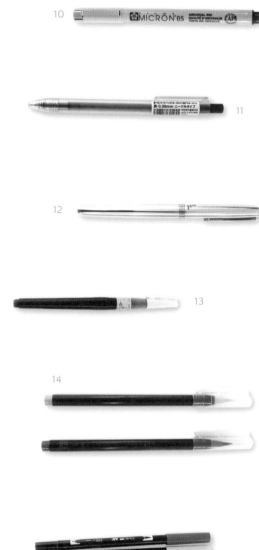

10 櫻花針管勾線筆

日本原裝的代針筆很受繪圖師的喜愛，墨水不易退色，筆頭滑順平穩，01到08都很適合畫線條畫作。單枝35元，在文具店及美術社均有販賣。

11 MUJI 六角按壓換芯膠墨筆/0.38/黑

無印良品出的這款筆我覺得也很適合來做線條暈塗，筆身好握，筆頭也很滑順，不論是寫細字或畫細線條都很漂亮。單枝30元 / 筆芯24元
MUJI無印良品台灣官網http://www.muji.tw

12 OHTO Liberty CB-10BL陶瓷滾珠原子筆

這枝筆是堂姐在日本替我購得的，滾珠是使用瓷器的材質，我用它來畫線覺得相當好用，滾珠很滑順。日本官網www.ohto.jpn.org/

13 Kuretake墨液毛筆26號

這種攜帶是的毛筆可以做平時繪本筆類及線條繪畫時練習使用。極細的的尖端畫出來的線條很好看也好操控。美術社都有販賣。單隻250元

14 AKASHIYA 水彩毛筆

來自日本奈良手工製的品牌，不同於一般水彩和毛筆，筆刷是精心手工打造完成，適用水彩畫、繪本作畫、漫畫等等。筆的使用方法也依不同效果可做不同變化，適合隨身攜帶當筆刷加水彩顏料合體的工具使用。單枝100元，在誠品、百貨公司玩具館都可買到。

15 TOMBOW ABT雙頭彩色毛筆

這款筆是我在上時尚插畫課時，老師課堂上所使用，因為他是水性的色毛筆，用沾上自來水的毛筆便可做像水彩般的渲染。雙頭分為粗細，可畫出柔性的毛筆線條，也可畫出細的線條和寫字用。單枝60元，美術社、誠品、百貨公司文具館都可以買到。

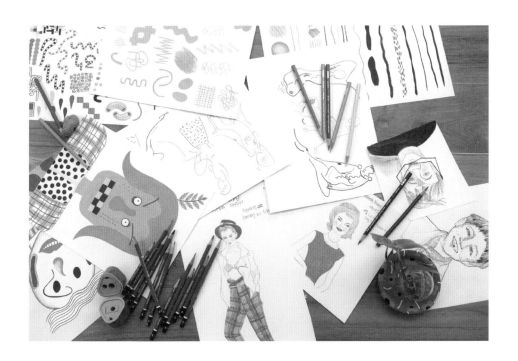

PAINTING
顏料繪畫

　　顏料繪畫是指利用有色媒介配合上色工具，呈現在一個表面上來傳達藝術家的概念及想法。常見的表面包括畫布、紙、木板、石膏，或是任何能保留顏色的表面。當進入了顏料繪畫領域，因媒材、畫法、顏色的多種作法而有了不一樣的走向。如果創作者能在每個策略裡找到自己的方法，並且練習及研發特別的筆觸及繪畫技巧，就可演變出獨一無二的顏料繪畫風格。利用顏料的屬性做實驗也是一種方法，像是多水可暈染、快乾可乾刷、透明或飽和的顏色、渲染或堆疊技巧等等進行變化。在這次的繪畫顏料介紹，我都會以水性顏料來講解，如果你是剛入門的創作者，水性顏料也比較好掌握。一開始，可以先習慣顏料的屬性，以畫人物或物件為主，之後再加上背景做整張的繪畫。

玉里圖一（Yuli#1）｜陳純虹（Eszter Chen）｜28cm x 35m｜不透明水彩、紙

玉里圖二（Yuli#2）｜陳純虹（Eszter Chen）｜28cm x 35m｜不透明水彩、紙

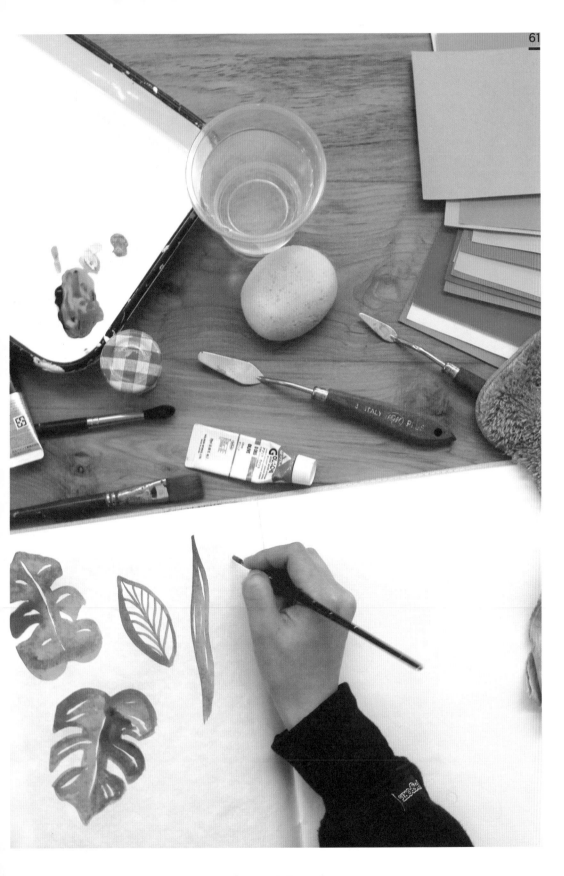

咖啡廳（Cafe Sene）| Paige Moon | 30.5cmx
30.5cm | 壓克力顏料、帆布

LAB TIME

創意實驗

背景的意境鋪陳、環境、配色技巧等等都會是創作者必須考慮的。有許多工具可以製造出特別效果來張顯圖裡的意境，背景效果的製作也可成為另一個實驗過程。在這個實驗裡，我所使用的是Crescent 99號冷壓插畫板，建議插畫家作畫使用300號的厚度，顏料用的是日本HOLBEIN的不透明壓克力顏料（面積較大建議使用壓克力），畫筆是用1英吋的平頭刷。首先，我會從比較簡易的畫筆刷法，一直到需要使用其他工具的刷法。

淡刷

淡刷的訣竅就是一直加水，讓顏料成為半透明的狀態去填滿，也可用筆刷去創造渲染紋理。

飽和

飽和的訣竅就是多利用顏料本身去填覆，加些少許的水使顏料滑順但不能加太多。用噴霧器保濕或用刷子的尖頭沾少許的水。在刷的過程最好是往同一個方向並且顏料分配平均。

乾刷

乾刷也是許多插畫家喜愛的一種處理表面和背景的一種方式。將全乾或半乾的畫筆沾上顏料然後在表面上畫，會呈現刷子刷過的紋理和許多顏料停頓的感覺。

平頭刷

是刷畫背景最好的畫筆選擇，可依照圖像的大小來選適合的刷筆尺寸。畫壓克力用的刷筆通常是合成纖維毛做的，也比一般水彩刷筆還硬，適合壓克力黏稠飽和的質地，刷出來也會比較平均。

磨砂

利用一般工業用砂紙，可以製造出老舊的效果。首先先選好表面，可用木頭或紙類插畫板。選出五種壓克力顏色然後一個顏色圖一層，每一層都要塗平均跟飽滿，如果要加快速度可以在每一層畫好時用吹風機吹乾。一定要等一層顏料完全乾後才能塗下一層，否則顏色會混在一起。塗完五種顏色後，撕一小塊砂紙開始磨塗好的顏色表面。砂紙可選裝潢用100號來使用。我建議慢慢的磨，很快就可以看到剛塗的五層顏色被砂紙磨過的老舊效果。另一個方式也可以再最後一層上完後接著繼續完成插畫，然後最後連同插畫一起用砂紙磨。作品可參考德國藝術家歐拉夫·哈耶克 (Olaf Hajek) 的畫作有著類似的背景效果。

顏料

五個顏色可以依圖畫的配色或隨機選取，顏色層面也可以增加或減少，但建議至少三層顏色。壓克力顏料除了日本HOLBEIN外，也建議用美國品牌GOLD-EN，因為它的質地飽和光滑比較好上色和磨砂。砂紙的數號也可以從高數號（細）到低數號（粗）。

特別工具

海綿工具是將沾濕的海綿吸取顏料然後在表面上做特別的紋理。小訣竅就是海綿不能吸取太多的水。

木紋效果刷是另一個特別的紋理工具，通常像俱業者或自行裝潢的人會用來仿刷木紋的紋路。同時也可以用來刷圖畫的背景。首先先已飽和的方式塗刷淡色當第一層，第二層再以加水的淡刷法塗上比第一層還深的顏色，秤第二層還沒乾時，用木紋刷把第二層的顏料刷掉，就會呈現木紋的紋理效果。

花（Flowers）｜陳純虹（Eszter Chen）｜23cm x 30.5m｜不透明水彩、壓克力顏料、木紋器、紙

LAB TIME

創意實驗

繪畫技巧部分，我們很常會在人物或物體上加深陰影或增強明亮點去加強畫面的寫實感。除了用顏料本身去做暈塗外，也可以搭配乾性媒材像是彩色鉛筆和鉛筆去加強寫實感，同時也會減少繪畫的時間。把圖像用顏料以平面色塊繪製完成後，找出陰影和亮點部分，再利用其他媒材去加強描繪。

顏料色塊和線條

只有顏料本身的色塊堆疊，再加上線條做陰影分離的部分。

顏料乾刷暈塗

在顏料色塊後用顏料乾刷的方式來打亮和加深陰影包括衣服的皺摺。

彩色鉛筆暈塗
在顏料色塊後，以油性彩色鉛筆來
打亮和加深陰影包括衣服的皺摺。

鉛筆、炭筆暈塗
在顏料色塊後，以鉛筆或炭筆來做
加深陰影，包括身上陰影和衣服的
皺摺。

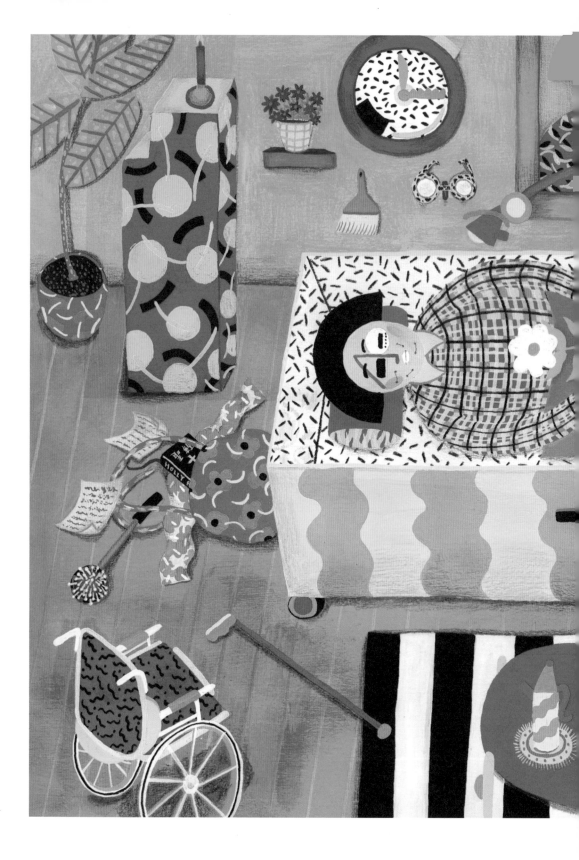

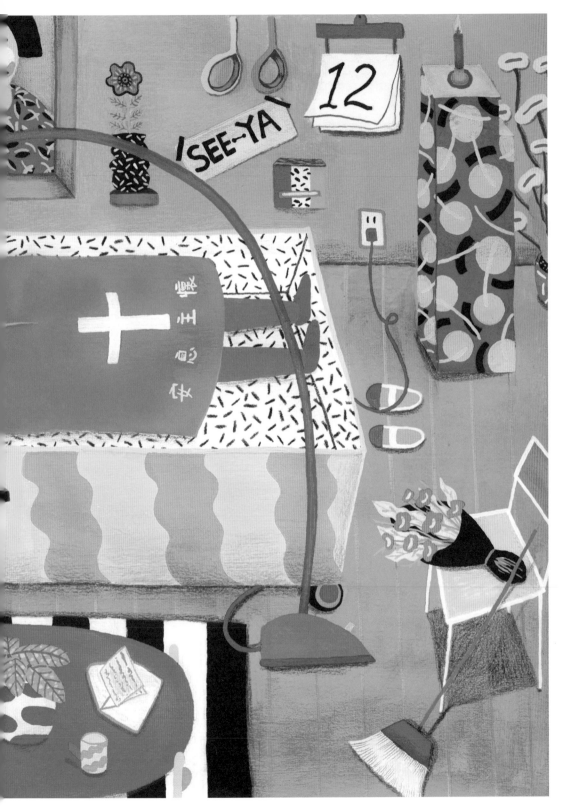

喪禮（Funeral）｜陳純虹（Eszter Chen）｜41cm x 27.5m｜不透明壓克力顏料、彩色鉛筆、紙

〈藝術家介紹〉

比較起暈塗的效果，插畫藝術家高橋步（Ayumi Takahashi）的畫作則是以只用形狀、色塊還有線條堆積而成，有著平面風格的呈現，視覺上也更加俐落大方。這時，色彩的選擇和運用成為了視覺上的關鍵。而平面形狀繪畫主要是用色塊以前後覆蓋順序去做區分前景與背景和圖像裡的人物及物件，由最底層的色塊堆疊到最上層的色塊。每一層的色塊要完全乾後再畫下一層，才不會使顏色和形狀混濁。但這樣的堆疊畫法並不適合使用不透明水彩去創作。

小籠樂團（Little Dragon） ｜高橋 步 （Ayumi Takahashi）｜33cm x 48cm｜不透明壓克力顏料、YUPO紙

藝術雜誌（Art Magazine）｜高橋 步（Ayumi Takahashi）｜45.7cm x 61m｜不透明壓克力顏料、木板

芙烈達・卡蘿〈Frida〉｜高橋 步（Ayumi Takahashi）｜45.7cm x 61cm｜不透明壓克力顏料、木板

LAB TIME

創意實驗

在這裡我就來解説在顏料繪畫創作從草稿到完成圖的過程吧！所使用的媒材有不透明壓克力顏料和木板。而木板已經先用打底劑上三層以上，並且用砂紙磨成平滑面。

1 先在草稿繪本上構圖，並想好如何裁切畫面。

2 用描圖紙以更乾淨的線條再描繪一遍草圖和切邊。

3 掃描到電腦裡用修圖軟體把畫面拉到跟畫板一樣的尺寸然後印出來，尺寸如果超過紙張大小可以用拼圖銜接的方式。

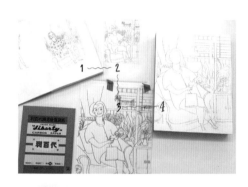

4 將複印紙放在紙張後面並壓在畫板上，接著再用筆描繪一遍草圖，線條就會複印到畫板上。

5 先從背景開始畫起，越詳細越好。前景的部分可以先被蓋過或是保留空白。完成度20%。

6 背景畫好後，再來就是中景的佈置。前景的部分也是可以蓋過或保留空白。小祕訣在任何一個物品即使會被之後的前景蓋住一半，我還是會耐心地把所有細節畫完，才不會缺少背景的精緻度。完成度50%。

7 確認前景、中景、背景的畫好後，最後再畫臉部細節和物品上的細節。完成度便達到90%。

PAINTING · 顏料繪畫

ILLUSTRATION LAB

對面阿嬤（My Grandma Lives from the Cross Street）｜陳純虹
（Eszter Chen）｜28cm x 35.6m｜不透明壓克力顏料、木板

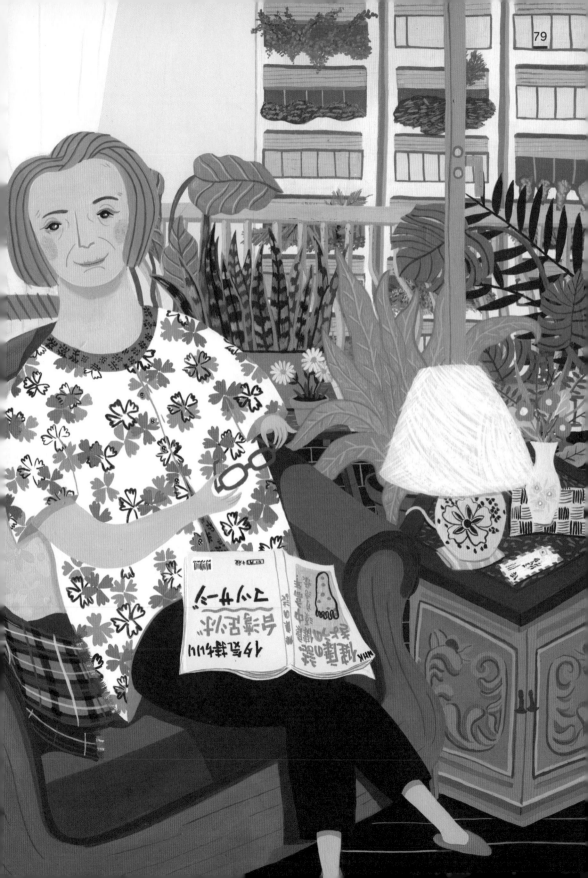

Painting Supplies

工具介紹

在這本書所介紹的顏料繪畫媒材，都是以水性顏料為主，但會因不同廠牌顏色和質地也有所不同。在國內藝術用品社代理的品牌有許多選擇，在這裡我為大家介紹我自己慣用的一些國內可買和國外購得的顏料及用具供大家參考，而你也可以慢慢找尋自己喜歡的顏料媒材和品牌。

1

1 Holbein Acryla Gouache
好賓不透明壓克力顏料

這款是我最愛使用的顏料，它的顏色飽和、鮮明且耐光性及覆蓋性高。不同於一般壓克力，好賓的這款壓克力全乾後為不透明，有消光的效果。台灣很少地方有賣這款顏料而且顏色選項不多，由於他生產於日本，建議可以上樂天或日本亞馬遜網站購買，價錢及顏色選擇會有更多優勢。價格依等級分標價，單色大約新台幣150至300元。

日本官網 www.holbein-works.co.jp

2

2 Kusakabe亞希樂
Aqyla水性醇酸樹脂的顏料

這款是最近使用的水性顏料產品，因為在台灣比較難找到好賓的不透明壓克力顏料，所以想找看看類似產品代替使用。這款由日本老廠牌Kusakabe公司製作的水性顏料跟不透明壓克力一樣有消光的效果，同時也可以畫出像水彩一樣的效果。這款顏料跟水彩比較類似，在顏料乾燥後也可重疊圖畫。它的凝固會比一般壓克力慢，再上色後的一個月內如果再加水，它還是可溶於水。可用在多種材質的表面上。12色組約新台幣1200元，誠格美術社購得。

中文官網www.kusakabe-enogu.co.jp/chinese/aqyla

3 Kusakabe 亞希樂速乾劑

這瓶速乾劑是搭配亞樂希顏料使用，因為亞希樂的顏料即使畫在紙上還是水溶性，速乾劑可以使顏料快速變成抗水性讓顏料完全塑化，避免碰到水後又暈開。一坪大約新台幣240元，可在誠格美術社購得。

4 Holbein 好賓專家級壓克力顏料

以前用慣美國品牌的壓克力，也想試試看其他品牌的壓克力顏料，好賓的顏料除了顏色飽和，而且很好上色和推色，唯一缺點就是它的容量包裝都比較小，用量大的話得時常購買。單色新台幣約70元至300元依等級標價，各大美術社都可購得。

5 Liquitex壓克力顏料

我從以前一直都是麗可得顏料的愛用者，從Soft Body用到Heavy Body作畫直到我轉換到不透明壓克力。現在我大多用它的白色壓克力來和好賓做混色的作用。138ml單色約新台幣600至900元。各大美術社都可購得。

6 溫莎牛頓Winsor & Newton
歌文水彩顏料緊緻盒 14色

我個人其實比較少用到水彩顏料，但是有一盒水彩組可以隨身攜帶方便在戶外或在室內時快速上色。這組都是水彩塊，內附小刷子和小水盤，可以輕而易舉上手。現在比較少看到這種組裝，一組大約新台幣750元，是在美國連鎖美術社Blick購得。

Blick美國官網www.dickblick.com

7 溫莎牛頓Winsor & Newton
不透明水彩 Gouache

不透明水彩的用法比壓克力或水彩還來得困難，因為它的質地飽和且不透光，且顏色無法重疊，顏料即使畫在紙上一旦碰到水便會再次溶於水中。一開始使用常常把畫作弄得很髒顏色混濁，一旦上手後，不透明水彩的顏料非常飽和，高級的顏料成分也會使畫作變得有深度。單色約新台幣100至300元依等級標價。

張暉美術社網址 www.ufriend.com.tw

8

慣用壓克力畫筆、水彩畫筆和畫刀

畫筆是插畫藝術家最好的夥伴，好的畫筆會讓我一天繪畫的心情都很好。以前剛開始學畫畫時，不太會運用各種類型的畫筆，也不會好好保養它們，所以花很多錢在買筆，但如果保養得當，畫筆的壽命是可以很長的。我的畫筆幾乎都是圓頭和平頭，然後從0到10的尺寸都有，有些是壓克力畫筆（較硬）有些是水彩畫筆（較軟）。我最喜歡的畫筆系列是美國普林斯頓公司旗下的海王星系列畫筆，這系列的畫筆毛髮柔軟卻又不容易開花或斷裂，畫出來的線條或色塊很平穩，是非常好控制的畫筆。能讓畫筆長壽的訣竅就是在使用完後一定要使用肥皂清洗乾淨而且平放風乾。有很多顏料會卡在毛髮中間，所以洗的時候可以輕輕地搓揉，洗完之後我會趁毛髮還濕的時候用指尖幫毛髮塑型，圓頭畫筆讓筆頭尖端保持尖瑞，平頭畫筆讓筆頭平扁避免分岔。如果你有做這樣的動作，在畫筆乾後就還會像剛買來一樣好用。畫筆價格有從平價到貴的，建議先從大品牌中依自己經濟能力許可範圍選擇畫筆系列，之後可再斟酌自己的需求。

Blick美國官網www.dickblick.com

9

Gesso 打底劑

打底劑的主要用途是在表面上打底作用，使顏料上色後效果更佳。這是我第一次使用這個品牌的打底劑，以前一向都習慣用美國品牌的打底劑。到台灣的美術社老闆推薦所以想用看看。泰倫斯打底劑需要和水做混合稀釋使用4：1（水），然後一層全乾後再上下一層，我都至少上四五層，尤其在木板上，顏料的顯色效果會更好。一桶大約新台幣500元左右，在誠格美術社購得。Liquitex兩瓶水溶性的打底劑（黑跟白）我是用來做混色用。白色打底劑比較透，主要是加在顏料裡混色增加覆蓋性。黑色時常就直接當顏料使用因為它不透光，符合我喜歡消光的效果。因為打底劑乾得很快，蓋子上時常會有殘留，乾掉後便卡住，所以我還會另外分裝到小罐子方便使用。一瓶大約新台幣300元左右。

可參考張暉美術社網址 www.ufriend.com.tw

10 調色紙

調色紙的好處就是方便攜帶，每一張用完就可撕掉丟棄。美術用品社有販賣各種品牌和尺寸的調色紙，依個人的需求選擇，適合出門攜帶使用。價格則依品牌和尺寸標價，大約從新台幣50至200元。

11 上海白鵝藍邊搪瓷盤

在台灣幾乎沒有一家美術用品社有販售這樣的搪瓷調色盤，我有一大一小尺寸的搪瓷盤也是在美國購買的。這是由上海的白鵝搪瓷公司所製造。據我所知，在中國這是屬於醫用或實驗用的搪瓷盤，許多在美國的插畫家、藝術學校學生都熱衷於這個搪瓷盤來調色所以非常普遍。壓克力或水彩使用在這個搪瓷盤容易調色，也很好清洗，只要泡溫水一下，顏料就會掉了，是非常環保的調色工具。除了在美國購買外，也可以在淘寶網購入，小的約新台幣75元，大的約新台幣140元。

12 描圖紙

描圖紙是方便在草稿上做任何修改，或將草稿改變尺寸時重新描繪作用。美術用品社有販賣多種厚度和尺寸的描圖紙，可以依自己慣用的大小做選擇。A3尺寸50張一本約新台幣150元。

13 洗筆瓶

洗筆容器其實任何材質都可以，但要選擇洗筆空間要足夠，可以選擇配合自己工作桌面的容器。我自己喜歡用玻璃瓶當洗筆容器，這樣可以清楚看到水是否該換了。玻璃瓶約新台幣120元。

14 顏料絞扭器

很多顏料是鋁質軟管包裝，擠到最後不能再擠但其實裡面還有剩餘的顏料，絞扭器會幫助鋁質或任何的軟管包裝平均的擠出。對我來說幫助很大，我都會使用一陣子後把每條顏料絞扭平均，這樣也可以知道顏料還剩多少。平時也都用絞扭器來整理用到一半的牙膏、護手霜等等。塑膠絞扭器約新台幣320元，鐵製的絞扭器約新台幣650元。

Blick美國官網 www.dickblick.com

15 噴霧瓶

在畫壓克力顏料時最怕顏料接觸空氣馬上乾掉，要不時的加水保持濕潤。我都會準備一瓶噴霧瓶裡面裝滿水，幾分鐘就噴一次顏料，避免調好的顏料乾掉。建議可以用大一點的噴霧瓶，不用一直加水或是噴口過小。噴霧瓶可在各生活百貨或花市購得。

16 台灣利百代複印紙

複印紙的功能是將在紙上或繪本上的草稿複印到新的畫面上，許多創作或日常生活都會用到複印紙，方便草稿圖或任何資料轉印，所以可以買起來存放，而且一張可以用很多次。利百代複印紙在各大文具書店都可購得，一本新台幣85元。

17 捲筒餐巾紙、捲筒吸油紙

畫畫時我都習慣準備好專用的紙巾，不用臨時再去找旁邊的抽取式衛生紙。有些人用抹布或不要的衣服來擦，但我更喜歡用汽車用的吸油和吸水性強的藍色捲筒紙巾，因為它強韌的纖維即使有水或顏料的滲透也不會破，而且我會折成四方形像手帕，一面擦滿再換另一面重複使用，一張紙巾可以用很久，Costco賣場有在販賣12卷的包裝。

18 紙卷膠帶

紙卷膠帶通常在繪圖裡用來遮邊，也可貼在任何表面。選購膠帶時要特別注意黏性不會傷害表面，撕下來時不會傷害到作品。3M有出一款特別為畫家所專用的藍色紙膠帶，包裝上特別註明Delicate Surface，可防止表面損傷，適用於只上繪畫遮邊，一卷約新台幣153元，可在特力屋購得。

19

木頭畫板

木頭畫板在美國比較常見，許多畫家會在木板上創作，無論是收藏或展覽使用都可以增加畫的品質，我自己也很喜歡畫在木板上。以前在學校會到實驗工廠買木板自己做畫板也比買外面現成的還省，或是請特別做畫板的工廠訂做。木頭畫板除了有各式大小尺寸外，也跟帆布畫框一樣有分厚度，還有分表面是純木、上過打底劑、瓷土面或石膏面，我通常都為了省錢只買純木的表面自己打底。回到台灣後發現這樣的木頭畫板並不流行，也很少美術社替人訂做，所以我還在努力尋找當中。這款11x14英吋的板是我在美國連鎖美術社Blick以大約新台幣700元購得，價錢都依尺寸、厚度、和表面來標價。

Blick美國官網 www.dickblick.com （搜尋Wood Panel）
Art's Canvas 網站 www.artscanvasonline.com

20

CANSON AQUARELLES ARCHES300gm
熱壓（橘）冷壓（綠）阿詩水彩本

由法國700年的造紙廠商康頌製作的這款阿詩水彩本非常有名，是法國原廠古法生產製作，每一本也都有原廠編號，紙張品質非常好，濕潤時也不易變形。除了水彩，我也會用不透明壓克力在上面作畫，紙張的厚度也可以撐得住。這種比較高品質的水彩紙比較適合畫完整度高的展覽作品，也適合錶框用。當然，它的價錢也相對的比較高，23x31cm/20張一本大約新台幣1000元上下，如果在國外訂購會比較便宜。

康頌中文官網 cn.canson.com/arches
張暉美術社 www.ufriend.com.tw

21

版畫紙

用版畫紙做顏料繪畫創作是學校老師教的一個小訣竅。版畫紙的吸附力很好，無論是水性或是油性的墨水吸在紙上都不易變形或彎曲，尤其是康頌品牌的BFK版畫紙。即使畫完太過濕潤有些變形，只要乾後壓平整，版畫紙又會恢復平整。版畫紙的價格也比水彩紙的價格還低，所以我購買的機率會比水彩紙還高。建議購買後讓紙張保持平躺，避免讓紙張長期捲起來。

PRINT MAKING
版畫製作

版畫製作，是一項傳統並且過程較為複雜的創作形式，藝術家在版畫工作室裡必須要花上好幾個小時、好幾天、甚至花上好幾個禮拜來完成作品。專業的版畫創作都為高精準度（HI-FI）的版畫技法，包括有網版印刷術、蝕刻印刷術、木刻印刷術、石板印刷術、銅板印刷術及各式凹版、凸版、平板、網版印刷等等。但取出版畫的印刷術基本原理，就是由一個有圖像的媒材表面，沾上油墨或顏料媒介，然後複印到另一個媒材表面便可做出效果。在藝術學校就讀時，除了專業版畫課之外，其他課堂上老師也會傳授一些比較簡單及快速的方法來製作版畫或稱為低精準度（LOW-FI）版畫技法，包括有網版印刷、麻膠版印刷、使用化學媒介的轉印術、複印紙等等。很多創作者因此運用了這些簡單快速且小規模的版畫製作來完成作品或創作出部分效果。

在西班牙戀愛（Falling In Love In Spain）| Paige Moon | 38cm x 28cm | 網版印刷

腿和腳之迷戀（Leg and Feet Obsession）｜陳純虹（Eszter Chen）｜17.8cm x 25.4cm｜麻膠凸板、雕刻刀

創意實驗

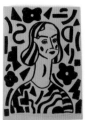

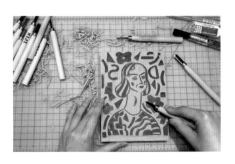

麻膠版畫（Linocut）是凸版和雕刻版畫的一種，十九世紀早期許多書本、藏書票等等的圖案設計與印刷就是使用這樣的製作方式，也是我比較常製作的簡易版畫，其實就是將雕刻刀在麻膠版上雕刻出想印製的圖案，跟刻印章的方式相同。手工雕刻出的圖案在印出後，也能特別顯現出作品手刻的味道和美感。橡膠版跟麻膠版的原理非常相似，也可以用橡膠版來代替。工具包括有雕刻刀、麻膠版、鉛筆、奇異筆、複印紙、描圖紙、印刷顏料、滾輪、壓克力板。

首先，先準備工具，包括鉛筆、橡皮擦、奇異筆、麻膠版和雕刻刀，建議在比較寬敞一點的工作桌上進行。利用描圖紙放在草圖上再描繪一遍或直接繪圖在描圖紙上，完成後翻面，因為反面才是要刻在麻膠版上的圖案。接下來，在描圖紙和麻膠版之間放上複印紙，把翻面後的描圖紙沿著圖像再描繪一次，複印紙就可以幫助原圖的反面複印在麻膠版上。如果圖像沒有正反面之分，就可以直接在麻膠版上直接打草稿。

完成在麻膠版上的鉛筆草稿圖後，接下來用奇異筆把圖像線條和形狀填滿，而被填滿部分就是保留區塊（正面），其餘的部分就是我們要用雕刻刀去除的區塊（負面）。

現在就開始將其餘未被填滿的部分用雕刻刀慢慢去除吧！記得負面要去除平均，否則在印刷時還是會印到負面殘留的形狀。在雕刻的過程要非常小心，避免雕刻刀不小心滑過傷到手指頭。專業的麻膠版創作藝術家有自製或特製的固定器來固定麻膠版，也可以用C形夾來固定避免滑動。

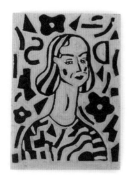

麻膠版負面已被去除後,保留的正面會凸起。

可以先將版畫紙泡在水裡大概五分鐘,讓紙張吸取濕度。之後,再用吸水紙或餐巾紙把水分吸乾,吸乾後的紙還是保有濕度。

將顏料取出適當的量,放在塑膠或玻璃版面上,利用滾輪把顏料裡的成份展開均勻。壓克力版畫顏料是近年來比較受歡迎的一種,因為方便使用和清潔,很適合作為小型的版畫製作使用。但也要注意避免壓克力顏料暴露在空氣中太久,不然很快就乾掉了。

將紙放在桌上,用滾輪把顏料平均的塗抹在麻膠版上。找出在紙上要蓋印的位置然後像蓋印章一樣印在紙上。這時雙手需要有些力道增加壓力使顏料能在紙上蓋印平均。如果紙張黏在麻膠版上,可以將紙張朝上,檢查看顏料是否分布平均,可以用像塑膠或橡膠材質的刮刀輕輕的把紙和麻膠版上的顏料刮平均。最後將紙張由一角輕輕地從麻膠版上撕開然後晾乾。印出來的圖像就會是麻膠版上圖像的翻轉面。

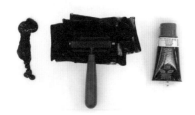

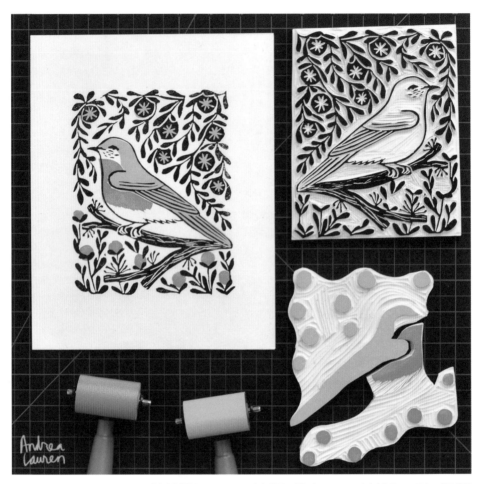

藍色之鳥刻印（Stampl Blue Bird）│安潔雅・蘿莉（Andrea Lauren）│大約28cm x 35.6cm│雕刻版畫

〈藝術家介紹〉

安潔雅・蘿莉（Andrea Lauren）是位來自美國的專業印花設
計師，同時也是位專業的版畫藝術家。她認為利用有限的顏色
以及正面和負面的空間互相創造有趣的圖像的創作過程非常特
別，使她熱衷於麻膠版雕刻創作。

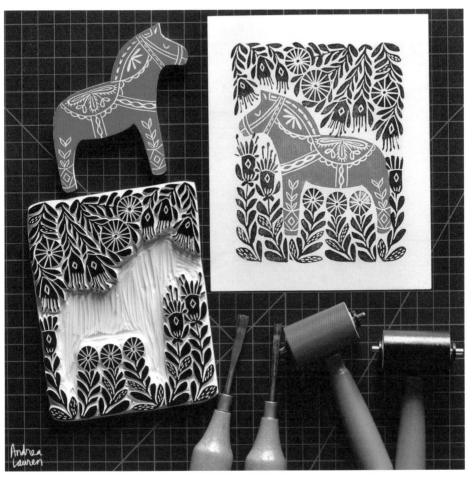

達拉木馬（Stampl Dala Horse）｜安潔雅・蘿莉（Andrea Lauren）｜大約28cm x 35.6cm｜雕刻版畫

在練習幾次後，熟悉了整個製作過程，可以像安潔雅一樣開始加入色層。一個色層的圖案就會變成一個獨立的麻膠版圖層，可以變化出更多精緻的麻膠版印刷作品。

LAB TIME

創意實驗

有另一種簡單印刷法我稱它叫調色紙轉印法，是藝術家亞倫‧史密斯(Aaron Smith)當初在學校課堂上所教導，這項技法適合喜歡作品有一些意外的創作者，因為印出來的效果可能會帶有抽象的效果和變化多端的結果。調色紙轉印是將顏料加水在調色紙上作畫，因為調色紙的表面上有蠟水不會滲透，也同時因為水在蠟面上會流動，所以讓圖像無法完整保留。這項簡單而且實驗性的製作手法讓許多抽象畫藝術作家做出許多意外和精美的作品。工具包括有調色紙、水性顏料、刷筆、洗筆水、水盆、版畫紙、滾輪。

首先先將顏料、刷筆、洗筆水和調色紙張準備好。調色紙可以照著版畫紙的大小裁切，如果買到中間有個手指洞的調色紙，建議可以把那個部分裁掉會比較方便繪製和轉印。顏料一定要使用水性顏料，例如：壓克力、水彩、水墨顏料、廣告顏料等等。

準備好後就可以開始直接在調色紙張面作畫。在畫的時候我會一邊加水，讓顏料不要太乾，但不要一次加太多，因為表面是屬於滑面，所以水性顏料會縮回並且不溶於紙，加太多水圖案就會變形。我畫了第一色層當背景，另一張是第二層的圖像，如果想要多加色層或圖層也可以再多畫幾張，但要注意每一層的水要控制好，避免太乾或過濕。

在畫之前我會準備好能放進版畫紙張的水盆，裡面裝好水，高度只要能浸泡紙張就好。在畫好調色紙張上的背景和圖案後，把版畫紙浸泡到水裡1～2分鐘並拿起，用吸水紙把兩面的水分吸乾到不會滴水的狀態。

把紙平放在桌面上，下面墊幾層不要的紙。這時，將調色紙蓋在版畫紙上，要特別注意調色紙上的顏料是否快乾或是太多水，乾掉的話就印不上去，太多水的話再翻面時會讓圖像變形。但也有許多藝術家故意加很多水增加更多意外的結果。蓋好後，用滾輪順著同一方向反覆滾動調色紙的背面約10～20下，請記得不要上下或左右來回滾，避免紙張過度移動，往同個方向滾動，另一隻手可輕輕的壓住紙的下角。

滾完調色紙的背面，可以掀開一小角看看顏料是否都轉印到版畫紙上，然後從一角把調色紙撕開，圖像就會整個轉印到版畫紙上，這張作品就完成囉！可以看到調色紙上50％的顏料都被版畫紙吸走。也許作品不像畫的那麼完美，但卻呈現水與紙張合作後的自然效果和它所創造的抽象空間。

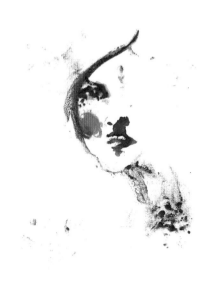

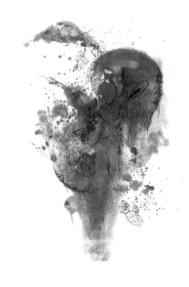

PRINT MAKING·版畫製作

ILLUSTRATION LAB

在1977年，日本Riso公司研發出一台Gocco印刷機。它是一台小型的網版印刷機，就是將網版印刷術的原理加以簡化，並且富有簡單但完整的組裝工具、配件、及顏料，適合小量印刷的簡易印刷機。至今雖然已經停產，還是有許多世界各地Gocco迷在提倡Gocco創造的魅力及文化，由美國插畫家Jill　Bliss成立了Save Gocco網站，來解救瀕臨絕種的Gocco機，也可以在網站上找到二手的Gocco機在轉賣。之後Riso公司研發出Gocco　Pro　為大型專業級的網版印刷機器，適用於個人或商業性質的印刷需求，如有需要這也是一項不錯的投資。

記得在大學時有一堂印花入門課，當時的課堂助教，也是業界知名的插畫藝術家派翠克赫魯比（Patric　Hruby）有一天帶了一台小型的印布網版印刷機Yudu，讓課堂同學試印自己設計的圖像在布料樣本上。這台機器就是將複雜的網版印刷簡易化，配合電腦程式，將圖像分解成自己要印出的色塊圖層，然後用碳粉影印機印在投影紙上，再用Yudu機器去操作和印刷。當然它也可印刷在紙張上，做出自己網版印刷創作。美國各大手工藝品連鎖店、賣場、亞馬遜購物網站都可購得Yudu機器，因為價格合理操作也方便，是許多印花創作者和手工藝創作者必定投資的一台小機器。

Gocco PG Arts for Paper印刷機

圖片來源www.blue22.net

Yudu 個人網版印刷機

圖片來源www.amazon.com

來自加州靈感的現代之作（Modernism From California）｜陳純虹（Eszter Chen）｜28cm x 43.2cm｜YUDU機器印刷、帆布

PRINT MAKING・版畫製作
ILLUSTRATION LAB

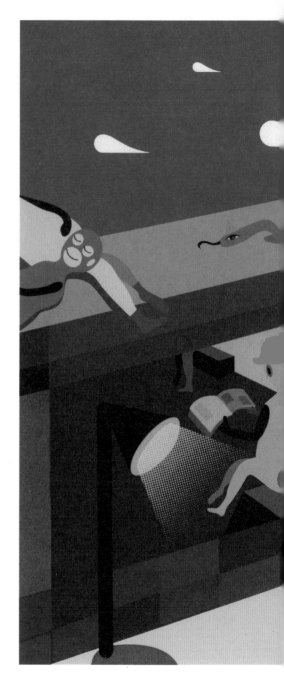

　　韓裔美國藝術家Paige　　Moon是當時在大學版畫課時的助教。自從她第一次上課版畫課後便愛上絹版印刷和整個製作過程，在幾次的印刷經驗後就熟悉運用，之後的每學期她都會展出一系列的絹版印刷作品。由於她套色數多層，而且印刷作品精緻，很多人以為是電腦作圖的印刷品。他也可說是學生裡面一位代表性的版畫創作藝術家。

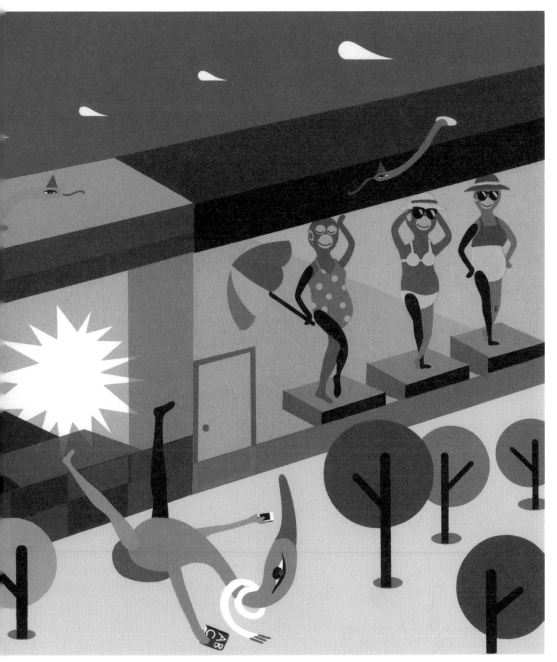

老街上的巴諾書店（Barnes & Nobles In Old Town）| Paige Moon | 38cm x 28cm | 絹版印刷

PRINT MAKING・版畫製作
ILLUSTRATION LAB

LAB TIME

創意實驗

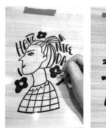
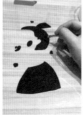

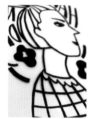

　　絹版印刷的用途非常廣泛，是非常受歡迎的手工藝之一，也是在上版畫課程中我最喜歡的一個項目。還記得以前上版畫課時一堂課的時數是七個小時，從作業前的準備到印刷完成花了好長一段時間，工具和環境設備更是專業和講究。要準備完善的網版印刷工具及設備必須得花上昂貴的費用，也要擁有足夠空間的工作室來進行。在此，我會以經濟實惠的方案帶領大家做簡易版的絹版印刷。開始前，先注意以下幾點來準備好方便的工作環境：1.找出自己方便工作的地方，有一個大的工作平台像是工作桌或餐桌。2.找一件可以弄髒的圍裙或衣服，以防在製作過程弄髒了衣服褲子。3.準備好可以架設曝光設備的陰暗房像是房間或廁所。4.在工作台上準備好擦紙或抹布隨時可以擦拭沾到的顏料。5.將所有工具準備好擺設出來，需要用的時候可以隨手可得。6. 保持期待和做實驗的心情，放手的去創作吧！

⋯⋯⋯⋯⋯⋯⋯⋯⋯⋯⋯⋯⋯⋯⋯⋯⋯⋯⋯⋯⋯⋯⋯

一開始需要的工具有描圖紙、鉛筆、橡皮擦、透明投影片（賽璐璐片）、黑色打底劑（Gesso）、小型圓頭刷筆。
首先，將自己設計的印刷圖案用鉛筆畫在描圖紙上，設計的圖案範圍最好能在絹框內緣的1英吋內。畫好之後再將投影片放在描圖紙上，利用黑色打底劑再描繪一遍圖案。

如果需要一層以上的色層套色，必須得將不同色層分別畫在不同的投影片上。以我的作品為例，我把線條和色塊分成兩個不同的顏色，所以我要分別塗上兩張投影片。用黑色打底劑描繪的黑圖必須要重複描繪好幾次，主要是要讓圖像不透光，可以在下方用燈照看看圖案是否透光或沒有被填滿的地方。

投影片重複幾次描圖後，檢查前面和背面有無漏光的地方。由於我的色塊層將用膠膜代替曝光，所以我再用油性奇異筆將第二層的圖案在描圖 紙上加黑一遍。

我們先開始第一塗層的印刷，將膠膜剪出比各四邊絹框再大6cm的大小，把膠膜翻到背面然後將描圖紙圖案以正面朝上放在背面的膠膜上面，用紙膠帶固定位置。用筆刀小心地將塗黑的形狀切割下來。切割完後，把有漏洞的整面膠膜將圖案位置調好在絹版的正中央，小心撕下背面的底紙，貼在絹版的正面，把外邊多出來的膠膜往絹框裡面黏好。可以在絹框周圍用透明大膠帶再覆蓋一遍，避免顏料露出來。

黏好絹版後，開始架設印刷空間和印刷工具。準備好幾個紙杯和免洗筷做顏料調配的工具，刮刀或冰棒棍作調配和刮清顏料的工具。顏料部分有壓克力顏料和印花漿。

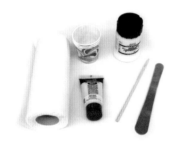

我會在印刷範圍的桌上墊上一塊不要的紙或紙板，避免顏料沾漏到桌面上。將自己要印刷的範圍，用鉛筆做出絹版位置的記號。然後再將版畫紙放上，找出圖畫中央的位置，一樣用鉛筆做上記號。在紙杯中倒出想混合的顏色加入少許的印花漿，用免洗筷混合均勻。把絹版以正面朝下的方式調好做記號的位置放好。將調好的壓克力以橫長條形的方式倒在絹框內的最上方準備印刷。如果沒有固定夾，用一隻手固定絹版，另一隻手用版畫橡皮刮刀以45度角，用力地從上往下刮，請記得力道要一致，最好一次完成印刷。

印刷完後把絹版往上提30度，把刮到下面的顏料刮回到上面。把絹版輕輕移開，用小東西墊著使絹版能離開桌面暫時擺放。將印好的紙張拿下，然後用小的鐵刮刀或冰棒棍把剩下的顏料刮回顏料紙杯內，可以作為下一次使用。如果要繼續印製就重複上一張圖的印刷動作，並且補足顏料避免過乾。
顏料保存方法可以把顏料存放在密封小容器內貼上標籤做記號，只要不接觸到空氣就不會乾掉，下次印刷可以繼續使用。

第二部分的印刷則是需要感光，準備的工具有另一個乾淨的絹版、感光劑、刮槽、和日光燈。感光劑每個品牌的調和方式有些不同，曝光的時間也因為光點來源的不同而有差異所以要特別注意。使用3KW的紫外線燈距離75cm曝光約100秒，使用100W的日光燈距離約10cm曝光約15~20分鐘。刮槽也有分大小尺寸，可配合絹版的大小購買。

在調和感光劑和感光絹版時，記得把室內燈源關掉，在陰暗的空間進行。美術社的感光劑通常有分感光乳膠和感光劑（粉）兩種包裝，因為感光劑裡有毒的成分，所以建議在感光過程時帶上塑膠手套。將調好的感光劑放入刮槽，用一隻手扶著絹框，另一隻手握住刮槽以45度角慢慢地由下往上刮，正面和背面個刮一次。上感光劑時要越薄越好並且覆蓋平均。把剩下的感光劑倒回瓶子中，放置陰暗處可保存兩週。

上好感光劑的絹版可以在陰暗處風乾或用吹風機吹乾，切記都要放置在陰暗處。再來就進行感光。因為我沒有專業的感光台，是以桌上型的100W日光燈。如果使用感光箱，將描黑圖案的投影片放在下面，再將絹版以正面朝下的方式對好圖案中央的位置放在投影片上，用書本壓在感光台上避免其他光源射入。如果跟我一樣用日光枱燈感光，則是將絹版以正片朝上方式擺放，將投影片翻面（變反面）對好中間位置放在絹版上，再用膠帶固定保持緊密。等一切都架設好後，把日光燈打開進行曝光，曝光時間為20分鐘。

20分鐘一到要馬上結束感光。透明片從絹版上拿開時會看到圖案顏色有點不一樣。進行沖洗時，可依絹版大小找適合沖洗的空間，如洗手台或浴缸。沖洗時可以用小牙刷把感光劑刷掉，如果發現感光劑部分或全部脫落，可能是感光時間不夠或是感光劑沒完全乾，如果沖洗時發現無法顯影或脫落成膜，應該是感光時間過長或是感光劑太厚。感光的過程是需要一兩次失敗經驗來熟悉你的感光劑和光源的合作，如果失敗千萬不要氣餒，繼續加油！沖洗完乾淨後，會看到絹布本身，如果有點藍或綠綠表示還沒清洗乾淨。清洗完可以用吹風機吹乾，然後用透明膠帶覆蓋著絹框四周。

調色的部分就如之前一樣將自己選好的顏料到進紙杯中用免洗筷調和放置一旁。在印刷前,將先前印好第一色層的版畫紙固定好位置用鉛筆做上記號。接下來利用之前描黑的第一層圖案透明片與版畫紙上的圖案對齊後固定,再將第二層圖案的絹版與透明片對位置然後做記號。如果有任何會漏顏料的部分(無感光劑覆蓋部分)可以用膠膜蓋住。

同樣也將顏料以橫行長條方式倒出在絹框內的最上方,用版畫橡皮刮刀以45度角用力的由上往下刮,力道要一致。刮完後將絹版輕輕抬高,把下面剩餘的顏料往上收回。

印刷完後將絹版移開,把印好的作品平放在寬敞的地方風乾。

絹版的清潔方式可用撥膜劑或漂白水。將撥膜劑倒在絹版上停留3~4分鐘,上面的感光劑就會開始慢慢融化,再利用海綿或牙刷的工具和水清洗。洗完之後放到戶外風乾就可以再重複使用。如果想要保留感光後的圖案做下次的印刷,直接用清水將印刷顏料清洗乾淨,記得要將絹版放置在陰暗處。

版畫教室（Printshop）| Paige Moon | 35.5cm x 28cm | 壓克力顏料、木板

Print Making Supplies

工具介紹

版畫製作的工具比較專門，一般的美術用品社都會販賣一些基本的版畫用具和顏料，也有專門販售版畫用具的購買地點。在這裡依實驗內容所使用到的工具介紹給大家。曝光台訂做可以參考天淵美工工藝材料有限公司　www.kuckucksuhr-kuckuc.com 。

1

1　麻膠雕刻板 Linocut

在美國時有一段時間很喜歡麻膠版的創作，買了一些在家裡囤貨。我買的麻膠版後面黏著木頭，所以它有厚度和重量，也避免雕刻時滑動。台灣比較常見橡膠版，創作的手法與麻膠類似，所以可以買橡膠版代替麻膠版。麻膠版的價錢依尺寸而標價，我購買的是6 in X 9 in 美金 $6.50約新台幣200元。台灣的橡膠版A6尺寸約新台幣20元。

Blick美國官網 www.dickblick.com

設計家美術用品專賣網 www.24812272.com

2

2　美國Speedball版畫用滾筒

版畫用的滾筒可用在很多種版畫製作和其他紙類手工藝製作上，所以如果喜歡版畫或手工藝的你一定要購入一隻，在創作上會方便許多。滾筒的材質為橡皮，尺寸分很多種，可以選擇一個符合自己平常創作的尺寸來購買。4英吋的滾筒是美金11元約新台幣340元，在台灣的網路商店上賣新台幣594元。美術社有賣版畫用具也會賣橡膠滾筒，約新台幣200元。

Blick美國官網 www.dickblick.com

PCHome網路賣家

www.pcstore.com.tw/cwlinc/M00443171.htm

3

3　台灣利百代複印紙

複印紙的功能是將描圖紙上的圖案的反面複印在麻膠雕刻板上。利百代複印紙在各大文具書店都可購得，一本新台幣85元。

4 木把雕刻刀組

這組學生用雕刻刀比較便宜,初學者適合使
用,價錢也比較便宜,但是它們很尖銳,使用
時要特別小心。市面上還有另一種雕刻刀組是一個握
把然後雕刻刀頭可以更換,如果不喜歡太多把雕刻刀
可以考慮這種。

木把雕刻刀組美金\$10.50約新台幣320元。其他木
把雕刻刀價位大約是在新台幣400~500元。

Blick美國官網 www.dickblick.com

張輝美術社 www.ufriend.com.tw

5 美國麗可得Liquitex Basics壓克力霧面

雖說麗可得這款霧面壓克力是學生等級的顏
料,但是它的質地和色澤都很棒,適合用在像
版畫這種需要大量使用顏料的地方。也因為壓克力快
乾,所以在版畫製作上會比較方便也很好上色。但要
特別注意顏料暴露在空氣中會很快乾,要避免乾在絹
版印刷的網子裡或顏料過乾無法推平均,顏料可以加
水調和。這款壓克力也可以印在衣服上不會掉色。各
大美術社幾乎都有販賣,但是價錢都有落差,我在士
林的長春美術社以一條新台幣70元購得。

6 網版印刷顏料色母(螢光)

色母的顏色通常都比較鮮豔,我都會搭配白
色壓克力做調色,特別是螢光系列的色母,調
配後印在紙上會很鮮豔。美術社如果有賣絹版用具的
話都會看到色母,一瓶大約新台幣50元。

7 漢聲高級網版專用感光乳膠150cc

這瓶感光劑還有另付偶氮粉,將偶氮粉倒入感
光膠內混合均勻就可以倒入刮槽。這瓶的使用
說明標記在瓶身,使用時可以按照它上面說明的感光
時間來使用。如果調配好的感光劑可存放兩週,一瓶
新台幣145元。可以在文生美術社購得。

www.vincentartist.com

8

8 調色紙

美術用品社有販賣各種品牌和尺寸的調色紙，適用轉印數的調色紙最好買不要有拇指洞的設計。價格依品牌和尺寸標價，大約從新台幣50到200元。

9

9 油性奇異筆

油性奇異筆是為了區分麻膠雕刻板草圖的正面和負面區塊。我會把我要保留的部分不論是線條或形狀先用奇異筆畫起來，很明顯的沒被劃到的部分就是不需要的區塊。奇異筆一定要用油性的在畫得上去。若雕刻完不想保留奇異筆畫過的痕跡，可以用酒精擦拭掉。奇異筆可在各大文具店以約新台幣35元購得。

10

10 透明投影片紙（賽璐璐片）

感光作用的透明投影紙在各大書店和美術社都有販售以單張計算。

11

11 絹版和橡皮刮刀

台灣美術社販賣的絹版和刮刀大多是木頭絹框且自訂型式。27.5cm X 19.5cm的絹版大約新台幣37元。刮刀價錢依尺寸而定。兩樣可以在文生美術社購得。

www.vincentartist.com

12

12 刮槽

不鏽鋼製成的刮槽特別製成刀口形狀，讓感光劑塗布時可平滑的塗膜在絹面。在用完之後記得要立即清洗乾淨，注意四個死角間有沒有殘留的乳膠。15cm（小）新台幣150元，24.5cm（中）新台幣200元，35.5cm（大）新台幣280元。可以在文生美術社購得。

www.vincentartist.com

13

卡典西德紙

膠膜紙,又稱卡典西德紙,是代替感光膠膜的遮網工具,可以在一般文具店買到一小卷,或是到美術社按所需的長度購買。一卷大約是新台幣80元。

14

剝膜液

要清潔絹版上的圖案和感光膠,剝膜液可將感光膠從絹網上清除。可以先將它倒在網紗上浸泡3~4分鐘,就會看到化學膠膜開始溶解,用海綿和小牙刷的清潔道具除去絹板上的膠膜,再用水清洗就可以了。也可以用漂白水代替剝膜液。一瓶約新台幣150元,天淵美工工藝材料有限公司。
www.kuckucksuhr-kuckuc.com

15

日光枱燈

日光枱燈在沒有曝光台的情況下是很好的代替曝光源。在暗房內使用曝光燈距離透明片10~15cm就可以。

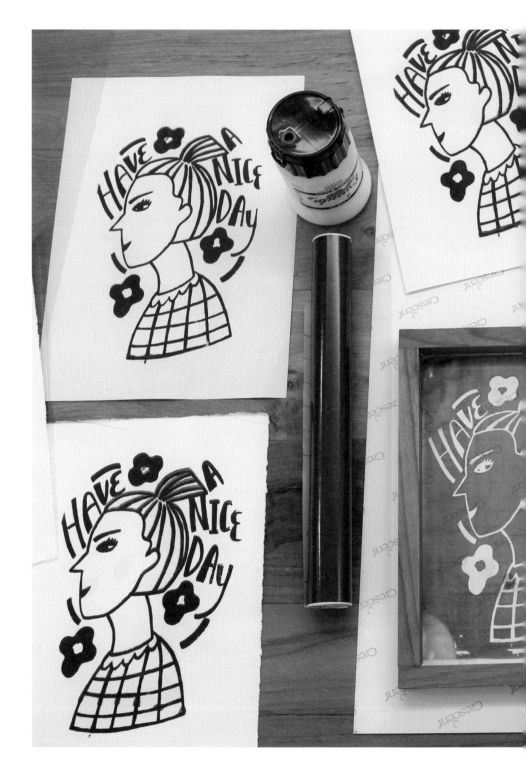

CREATIVE TYPE
手創字型

> **手寫字型顧名思義**
> **就是用手親自做出的字型，**
> 無論是英文的字母或是中文的部首
> 可依照每個人的書寫習慣及創意
> 而有不同變化。

　　在現今的科技和電腦化時代，創造出成千上萬的電腦字型，但我相信手作的產物更會帶給人耳目一新的體驗。手寫的創意字型現今在繼續的慢慢成長，它可說是圖像與字型的結合，用非機械化的手感方式創造出有趣且獨一無二的字樣讓文字更加融入插畫作品。

　　手寫字型顧名思義就是用手親自做出的字型，無論是英文的字母或是中文的部首可依照每個人的書寫習慣及創意而有不同變化。手做創意字型在歐美的插畫設計界和平面設計界可說是廣泛而且推崇。許多插畫家或平面藝術家喜歡那種手繪流動性高的創意字型融入在他們的插圖、海報、封面和印刷品裡，而因此衍生出表達性字型排版（Expressive Typography），變成除了影像以外，字型也可主導視覺。而觀看的人也會感受到比一般電腦字型更為有趣生動，以及與圖像多一份的連結。

身為一位插畫藝術家，長久以來多是針對
圖像的研究，運用字型對我來說是既陌生又害
怕，我還因此跨系上了一堂字型課讓自己有些
基本的字型知識。一直到開始做封面設計，手
寫字型對我來說非常有幫助，並且還能與我插
畫的手繪創作方式做連結。

仿寫電腦的字體是其中一個辦法，這方
法有點保守但能快速的製造手寫字型。我通常
用在某些創作案子需要配合主題背景的特定字
型，但又想避免電腦字型的機械化感，我會上
網或看報章雜誌找自己喜歡的電腦字型或是配
合作品的字型，然後對照找到的字型用手繪的
方式描繪，或是用描圖紙浮貼在上面描繪。這
樣的作法帶點既不完美卻接近完美的手繪感。

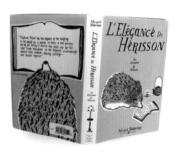

刺蝟的優雅小說封面（L'Ele'gance'Du Herisson）｜陳純虹（Eszter Chen）｜52.3cm x 23cm｜筆、電腦繪圖

Aa Bb Cc Dd Ee Ff Gg Hh Ii Jj Kk Ll Mm Nn Oo Pp Qq Rr Ss Uu Tt Vv Ww Xx Yy Zz ?!&＊# 0123456789

手寫字母（Hand Drawn Type）│艾倫・薩里（Ellen Surrey）│30cm x 20cm│鉛筆、繪本

ABCDEFG HIJKLMN OPQRSTU VWXYZ

ABCDEFGHIJKLMN OPQRSTUVWXYZ

Aa Bb Cc Dd Ee Ff Gg Hh Ii Jj Kk Ll Mm Nn Oo Pp Qq Rr Ss Tt Uu Vv Ww Xx Yy Zz

手寫字母（Hand Drawn Type）│陳純虹（Eszter Chen）│30cm x 20cm│彩色鉛筆、繪本

CREATIVE TYPE・手創字型

ILLUSTRATION LAB

　　手繪字型在插畫設計當中也是表現插畫藝術家的另一種功力，能讓字型照著自己插畫案子的創作組合，包括：媒材、時代、氛圍、風格等等來打造屬於它專屬的手寫字型。可用手繪花邊或裝飾性的插圖與字型結合在一起，使字型跟整體氣氛更為融洽，所搭配的背景也使字型的設計能傳達想表達的概念與形式。這樣的手法我常用於婚禮喜帖設計、印刷品、封面設計等等。

喜帖設計（Wedding Invitation Design Project）｜陳純虹（Eszter Chen）｜15.5cm x 20cm｜壓克力顏料、電腦繪圖

JT

台北中山長老教會

シェラトン・グランデ台北ホテル
台北喜來登飯店（青凱廳）

We will see you soon

You are invited to the wedding of

JOYCE *and* TAKASHI

Please kindly join and celebrate with us

RSVP

お名前 ：＿＿＿＿＿＿＿＿＿＿

電話番号：＿＿＿＿＿＿＿＿＿＿

挙式 / 披露宴 どちらに参加さますか: 挙式☐披露宴☐両方☐

ご参加者数：＿＿＿＿人

お名前 ：＿＿＿＿＿＿＿＿＿＿

アレルギーのある食べ物がありますか：＿＿＿＿＿＿＿＿＿＿＿＿＿

We will see you soon

　　字母或字型轉換成物品或人物來繪畫，使字型更融入插畫形式又具有創意的表達，是一個值得實驗和發揮的創意領域。創造有趣的字型，可以先從元素開始，而元素的方向可以從主題開始，例如：動物、花、微生物等等的題材，或者以自己想像的形狀為出發點，再隨著字母或部首本身的寫法和方向來衍生出創意的插畫字體。所以，一開始我會先從元素來開始我的草圖，將這些元素畫出來後選出幾個可變化搭配字母或部首寫法的形狀和線條，最後再合併轉換成完整的字型。

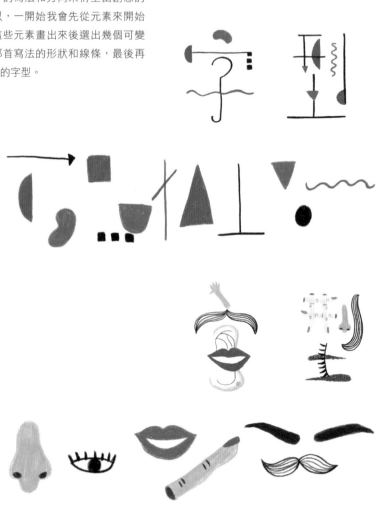

手繪字體（Hand Drawn Type）｜陳純虹（Eszter Chen）｜52.3cm x 23cm｜彩色鉛筆、繪本

ABCDEFG
HIJKLMN
OPQRSTUV
WXYZ

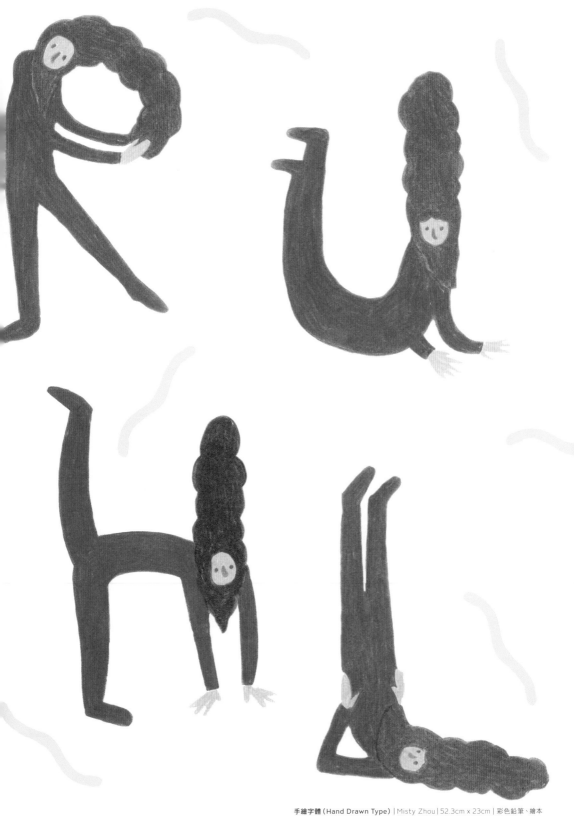

手繪字體 (Hand Drawn Type) | Misty Zhou | 52.3cm x 23cm | 彩色鉛筆、繪本

焦慮的怪異字型（Bad Type Angst）| Michael Kuo | 58.5cm x 45cm | 鉛筆、電腦繪圖

狗城的怪異字型（Bad Type Dogtown）｜Michael Kuo｜58.5cm x 45cm｜鉛筆、電腦繪圖

　　另外，在形狀內的字體表現或是隨著形狀
衍生的字型也常使用在編輯類的插畫創作和平面
設計。例如：插畫家先畫出一件漂亮的洋裝，在
洋裝的剪影內都用文字包覆，這時文字的走向與
大小都必須與洋裝的形狀配合，字型方面也會特
別畫出較優雅女性的字體。圍繞插圖的文字也會
因插圖的編排和位置作不同的變化，可以因為位
置的大小而改變字體的大小。在有一次作業中，
課堂教授克里斯丁·納賽爾（Christine Nass-
er）出題目要我畫出歷史人物的肖像，並且與相
關文字作結合。我當時畫了林肯總統，並且用了
油畫顏料。而在字型選擇的部份我用林肯時期的
維多利亞時代字母寫法來做結合。在他鬍子的部
份以鬍子的形狀用文字填滿。另一位我選擇伊莉
莎白·泰勒為代表，用了60年代她的全盛時期
代表性字型作為她頭髮與衣服部份的結合。

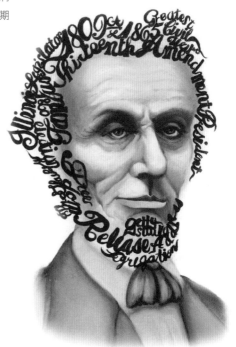

林肯總統（The President Lincoln）| 28cm x 43cm |油畫顏料、插畫版
伊麗莎白·泰勒（Elizabeth Taylor）| 陳純虹（Eszter Chen）| 28cm x 43cm | 不透明水彩、彩色鉛筆、電腦繪圖

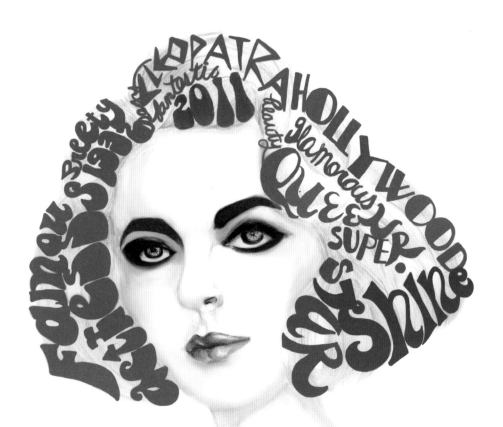

創意實驗

手創字型除了以平面的手寫和手繪創作形式外，也可以創作立體的手做字型。立體的字型可以用任何可製造線條的現有物件，像是棉花棒、筷子、水果等等，也可用媒材去創造獨一無二的立體字型雕塑品。在這裡使用的是我熟悉的紙黏土，用手捏的方式捏造出我的獨創字型。

在草稿上決定好自己設計的字型後，就可以開始捏土。我選擇使用紙黏土是因為它快乾，拆封後紙黏土的水份會被空氣蒸發，所以在捏土過程也要注意時間以免黏土過乾不好塑型。

捏好所有字後，擺平放著風乾。建議最好風乾一天，到了隔天檢查黏土內外是否都全乾。有時外面摸起來乾乾但是裡面還是軟土，拿起來時會容易斷掉。剩下的黏土記得用袋子封裝避免接觸到空氣。

等到黏土全部風乾後，使用壓克力顏料開始上色。由紙漿做的紙黏土，能讓壓克力顏料很好上色，顏色也很鮮明。我大概會上兩層顏色確保顏色覆蓋完全。

再用熱熔膠將某些分離的部分黏起來。

上完所有顏色和固定各個字母的連結處後，平放然後等顏料完全風乾，這樣就完成了。立體字型可以裝置在牆上，便成為裝置形態的立體作品。

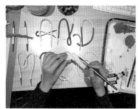

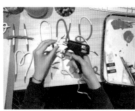

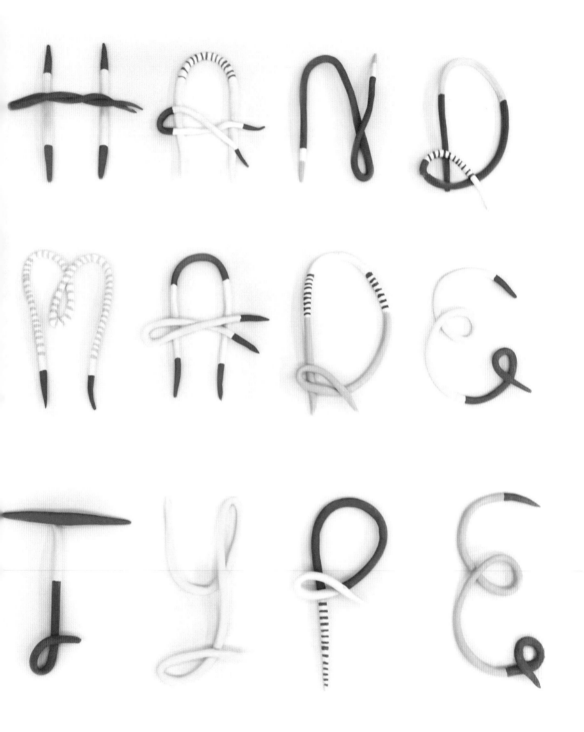

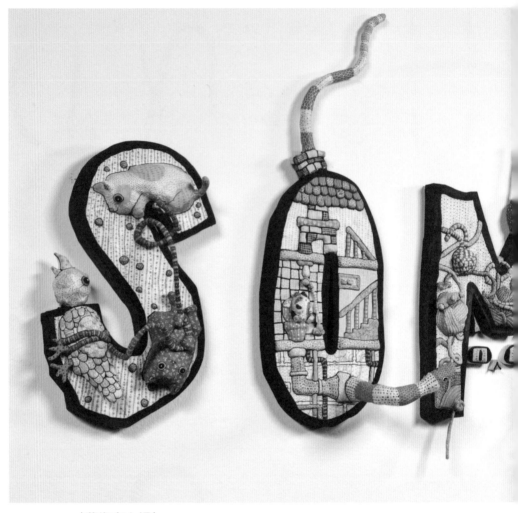

〈 藝術家介紹 〉

韓裔插畫藝術家Shang-Hee Shin是我唸藝術大學的學姊。她擅長於融入手繪字型在她的插畫創作裡，尤其是她創作出了一批由她插畫作品衍生的大型字型裝置藝術更為壯觀。她運用了多種媒材塑造出字母的形體，再將她插畫裏的人物和場景以立體的方式呈現在字型上。

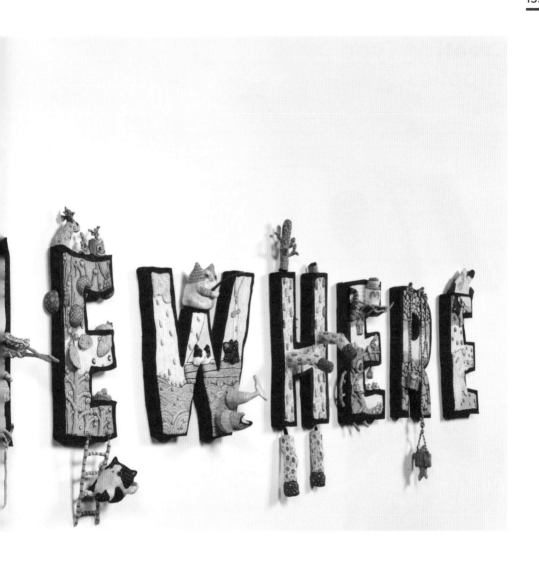

某個地方（Somewhere）| Shang Hee Shin | 38cm x 45cm x 20cm 單
| MDF板、Sculpey美國軟土、KOZO紙、壓克力顏料、代針筆

CREATIVE TYPE・手創字型
ILLUSTRATION LAB

Creative Type Supplies

工具介紹

字型創作除了所需要的書寫工具外，也可用像顏料、畫筆等媒材把字型當成一副畫來繪製，也可以以版畫製作的方式來創作字型。除了創作平面手繪字型所使用的工具外，在這裡也介紹可發揮的立體字型媒材。

1

施德樓 MS780C 工程筆/筆芯/削筆芯器

施德樓的工程筆也可做繪圖專用，如果喜歡比鉛筆還穩重的手感可以試試看使用工程筆，筆芯也比較不容易頓。單隻330元/MS200筆芯290元

官網 www.staedtler.com

台灣代理商 www.lafa.net.tw

2

櫻花針管勾線筆

日本原裝的針管筆十分受到繪圖師的喜愛，墨水不易退色，且筆頭滑順平穩，01到08都很適合畫線條畫作。單隻35元，在文具店及美術社均有販賣。

3

PRISMACOLOR Premier系列 頂級油性色鉛筆72色

美國大廠PRISMACOLOR製造的油性色鉛筆是環保無毒水性塗漆，不傷害人體，專業畫家級顏料，高級色粉且飽和度高，色澤滑順用力畫也不刮傷紙張。在台灣美術社色號不齊全價錢也不一致，最便宜我買過一隻40元。日本的HOLBEIN也有出像這樣的油性色鉛筆，不妨也試試效果。單隻60元 / 72色組3600元

張暉美術社 www.ufriend.com.tw

美國官網 www.prismacolor.com

4

Canson 原稿紙

原稿紙是我用在字型手寫練習時所使用，紙張輕便而且很好書寫。14in x 17in 50張以美金$15元購買，大約新台幣450元。

美國官網 www.canson.com

5

Liquitex 打底劑

我都用黑色打底劑來繪製黑色字型在繪本上，然後再掃描到電腦裡，再用Photoshop裡換色。一瓶大約新台幣300元左右，可參考張暉美術社網址www.ufriend.com.tw

6

圓頭畫筆

選擇圓頭畫筆繪製字型會比其他刷頭還好控制，建議買中小號的尺寸開始嘗試。在洗完刷筆後也要塑型筆頭的尖端保持形狀尖銳並需風乾。

Blick美國官網www.dickblick.com

7

Fabriano高磅數繪本

由義大利FABRIANO專業製紙公司製作，內有48頁90磅的紙張，適合乾性也適合濕性媒材像墨水或廣告顏料等等，適用於顏料繪製的手繪字型創作和練習。它的價錢在美金$32元，約新台幣1050元。

義大利官網 www.cartiereremilianifabriano.com

8

Holbein Acryla Gouache
不透明壓克力顏料

平常我慣用日本好賓不透明壓克力顏料來上色，但也可以用一般壓克力顏色來上色紙黏土，但是我還是喜歡好賓顏料上色後不透明的霧面效果。價格依等級分標價，單色大約新台幣150至300元。

日本官網www.holbein-works.co.jp

9

肯莉斯Kenlis輕質紙黏土

紙黏土是用來塑造立體字型很好的媒材，肯莉斯的輕質紙黏土很好捏造，價錢也平易近人，適合剛開始嘗試紙黏土創作的人購買。一包約新台幣30元在美術社都可購得。

PHOTOGRAPHY

影像結合法

影像結合法別於其他插畫藝術表現，它更可以說是另一種視覺傳達的手法。在這本書裡的影像結合法我分為兩種，一種是像拼貼一樣剪下貼上的創作手法，找出現有的影像，例如：報紙、雜誌和廣告紙等等。創作者也可以再與其他媒材搭配做部分的繪畫成為複合式媒體的作品。另一種是將插畫繪畫在現實影像的照片上，這樣的合併主要是能襯托出超現實的創作方式，所以照片和插畫的質量都一樣的重要。影像結合的其中一個關鍵，就是尋找可發揮的照片。照片本身就帶著它的故事性和存在的意義，照片和印刷影像除了原有的呈現方式，但到了插畫家手裡可以變成另一個故事以及增強它的藝術性質。

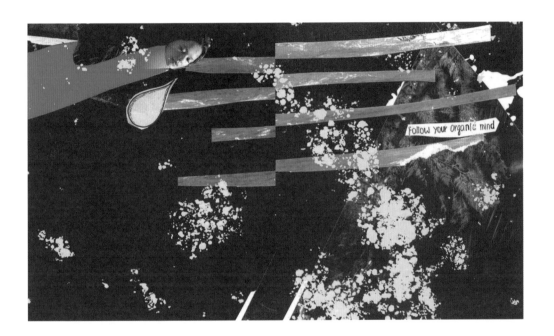

跟隨著你意志 (Follow Your Mind)｜陳純虹 (Eszter Chen)｜20cm x 15cm｜拼貼

PHOTOGRAPHY · 影像結合法
ILLUSTRATION LAB

在實驗性的抽象拼貼裡，我盡量不先去構想做出來的作品會呈現的樣子，往往很多時候在自己毫無顧慮的情況反而創作出令人意外的作品。我用了兩種方式去激勵創作，分別是色彩限制練習法和時間限制練習法。色彩限制指的是幾種顏色去做創作，例如我選亮橘色、黃色、和草綠色三種顏色，之後可以找尋接近這三種顏色的資源剪下不同的形狀去構圖，可以是三塊形狀都不同顏色，或是黃色為背景，草綠色為主要形狀，亮橘色為次要形狀，或是三種顏色都一直重複在許多形狀裡。一開始可給自己多點顏色選擇像是從七種減縮到五種在減縮為三種、兩種顏色。

另一種是時間限制法，從找拼貼碎片、篩選、構圖、剪下到貼上然後完成作品都在一定的時間內，這是訓練自己在最短時間內思考如何創作出一件作品的一種好方法，並且結果時常帶給你意外的驚喜，在平常從草稿構圖到選色的創作模式裡，創作者也需要有像這樣快速的思考創作。剛開始可先將自己找到的資源、紋路、紙張和碎片先收集一處，然後準備很多要被貼上的表面（紙張），再來就是拿時鐘開始計時。一開始可先從五分鐘開始練習，然後練習幾次後縮減為三分鐘、兩分鐘、一分鐘、三十秒、15秒。最後再將每段時間所創造出的作品擺放在一起欣賞，也許中間也可多了解自己內心在創作上的思考模式。

LAB TIME

創意實驗

在隨處可得的像是廣告紙、報紙和雜誌等等裡面的圖像,都可以拿來使用來做剪紙與拼貼創作元素。因為在這裡圖片裡的影像和紋理各自來源不同,所以可以拼湊出更多驚奇的超現實作品。收集資源時,也可以用顏色來分類成幾個小組,這樣在拼湊圖片時也方便自己配色使用。

蒐集來自各個不同的資源來找尋有趣的隨手紙張。如果平時不想收集很多報章雜誌,可以再丟掉前翻一翻裡面的內頁,把自己覺得可以發揮的內頁剪下放在資料夾內。

在隨手紙張中找出幾張喜歡的圖案,開始剪出自己要的形狀。人像的頭部、頭髮、五官等用不同紙張拼湊出來的效果會比一個完整五官的樣子更有趣。

一張圖片的背景或是風景也可以當成衣服的印花,身體和物體的比例也可以依圖片來源的大小來隨性發揮。在剪好自己想要的圖案和形狀後,可以先在紙上排排看,排出自己覺得最有趣的影像。剩下的紙即使有被剪下的輪廓也可以加以利用。

排好之後可以用膠水或口紅膠黏在紙上。紙張較薄如是繪本裡的紙張,建議用比較乾性的黏膠,紙張較厚的話可以用比較濃稠的黏膠。

在練習創作後幾次,可以增加尺寸和影像的層次。資源也可做更深入的顏色分類,可以準備一個專門的資料夾來蒐集分類。

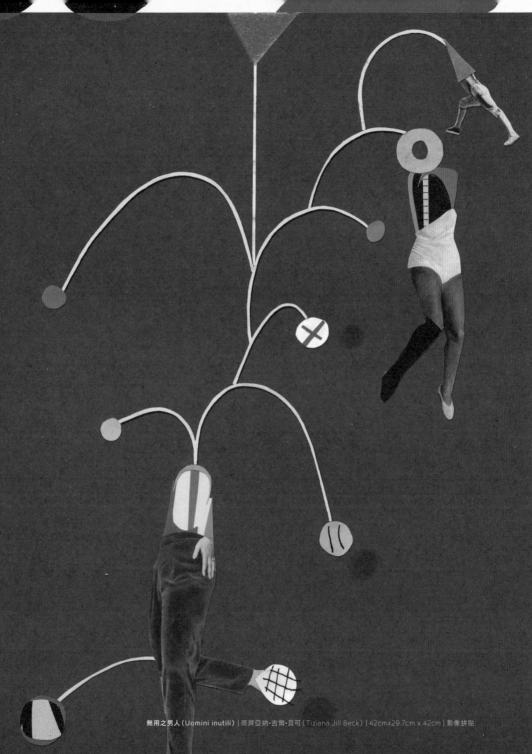

無用之男人（Uomini inutili）｜蒂齊亞納·吉爾·貝可（Tiziana Jill Beck）｜42cmx29.7cm x 42cm｜影像拼貼

TIZIANA JILL BECK — UOMINI INUTILI

〈藝術家介紹〉

美國視覺藝術家夏倫‧弗雷什沃特（Shannon
Freshwater）是位影像拼貼創作者。不同於其
他插畫家，在他與紐約時報合作的作品都是用影
像拼貼的手法去完成報紙插圖。她的這批作品利
用了舊照片和剪紙拼出　她對家、靈異體和鬼魂
題材的個人異象。除了找出各種不同的男人肖像
的舊照片和各種房子的影像，剪裁、拼貼手法和
排放位置都成為她概念中視覺傳達的策略。

沈默的像掛在牆上的每一副相片（As　Silent
As the Pictures On the Wall）｜夏倫‧弗雷
什沃特（Shannon　　Freshwater）｜22cmx-
30.5cm｜影像拼貼

忘了從墓裡伸展他沾滿灰塵的雙手（From Graves Forgotten Stretch
Their Dusty Hands）｜夏倫‧弗雷什沃特（Shannon Freshwater）
｜21.7cmx30.5cm｜影像拼貼

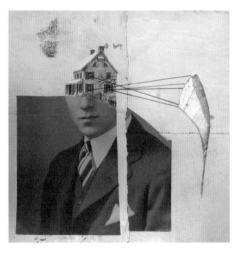

穿過敞開的大門 #2（Through the Open Doors #2）｜夏倫‧弗雷什沃特
（Shannon Freshwater）｜29.3cmx30.5cm｜影像拼貼

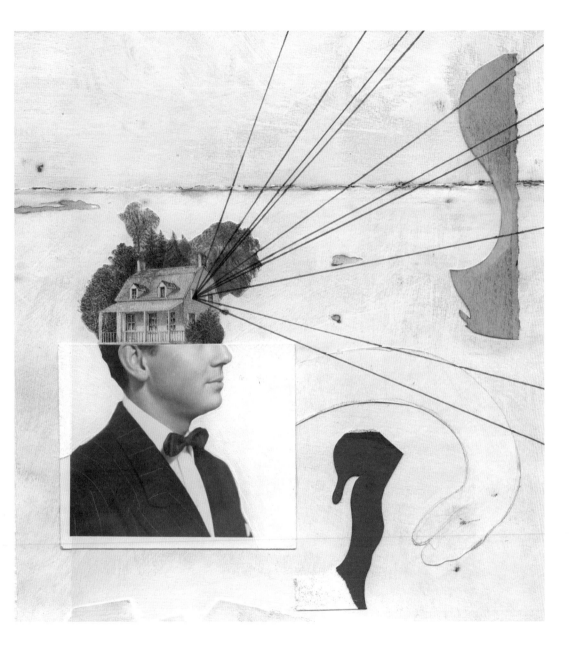

穿過敞開的大門 #1（Through the Open Doors #1）｜夏倫‧弗雷什沃特（Shannon Freshwater）｜29.3cmx30.5cm｜影像拼貼

PHOTOGRAPHY・影像結合法
ILLUSTRATION LAB

舊照片創作的來源可以用自己拍的照片、
家庭合照、特別購買的照片、或是雜誌上面的
攝影。我在進行這個創作時,特別到了南帕卅
迪那市一條老街上的古董店買了幾張翻舊的照
片,有維多利亞時期或是早期20、30年代的
照片,有時我也會到跳蚤市場,有一兩個專門
的攤販都是賣早期的舊照片和一些別人不要的
家庭照片,裡面會有你覺得很幽默、尷尬、優
雅、溫馨等感覺的照片可以依創作的方向去選
擇,我通常都會選一些比較靜態的肖像或是有
互動的照片。這些陌生的照片可以在創作上增
加想像力和實驗性,所以動手去尋找看看有什
麼有趣的相片吧!

LAB TIME

創意實驗

另一個實驗性的影像結合法就是在舊照片上繪畫。顏料部分建議使用壓克力顏料比較適合，一方面是顏色顯色，另一方面是壓克力媒材在任何表面的覆蓋力跟其他媒材比起來比較強，再來就是快乾。我也有嘗試用油畫創作來配合照片上復古的氛圍，但花費的時間比較長。喜歡用電腦繪圖的藝術家也可以直接在照片掃描到電腦後用繪圖軟體繪畫。如果已經熟悉與照片結合的顏色調配與選擇，可以覆蓋更多照片本身，例如：將照片上的人物從新繪圖、衣物變色、或是背景多幾樣物件等等。也可畫出與照片上不同時空的人、事、物。由陌生人而來的影像結合自己的創作會更多天一份驚喜感和幽默感。美國藝術家艾力克斯・葛洛斯（Alex Gross）除了在繪畫上有驚人之作外，也創作了一系列的經典的舊相片繪畫作品。

找出一張想進行創作的舊照片。

將要顏料上色的部分用打底劑先覆蓋一層。

先從背景開始上色。

塗完背景後，再其他部分用顏料覆蓋，並且小心保留原有照片的範圍不要被顏料塗到。

最後在完成細節的部分，照片重畫的創作就完成了。這幅畫我只保留了眼睛為照片本身。

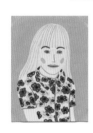

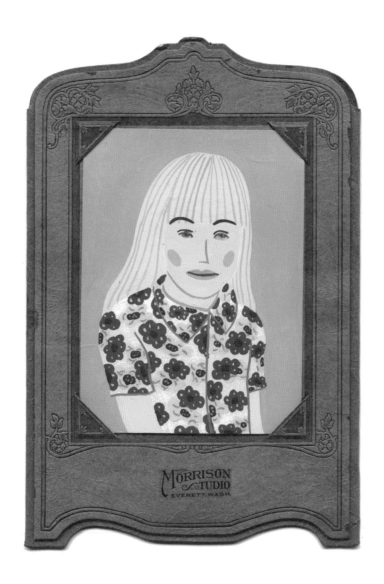

Photography Supplies

工具介紹

照片結合法的工具大部分來自現有資源，所以勤奮地搜集報章雜誌和照片會對創作上添加了更多創作資源，再來就是剪裁黏著的工具。像這樣實驗性的創作手法，如果是任何能幫助創作的工具都可以試試看唷！

1

1 切割工具

切割的基本工具包括了剪刀、美工刀、和筆刀，依創作的喜好選擇。我習慣小形狀用剪刀剪，大形狀用筆刀切割。切割墊我建議買面積比較大的，也方便在工作台上做任何創作使用。以上切割工具都可以在文具店購得。

2

2 無酸 PVA 白膠 Neutral PH Glue

有美國Lineco品牌出的中性PVA白膠是自製手工書本專用的黏膠，它的黏著力強而且不傷害紙張，是適用於紙張黏貼、修補書本和美術拼貼的的白膠。白膠在乾後會變成透明無色。8盎司一瓶美金$6.50約新台幣200元。台灣有代理此白膠但價錢會比較貴一點。

Lineco美國官網 www.lineco.com/
捷登有限公司網站 www.jdarts.com.tw
圖片來源 www.papersource.com

3

3 不要的舊雜誌

可以多利用過期的舊雜誌以及裡面顏色豐富的內頁。除了購買的雜誌外，也有一些書店會定期出刊免費的刊物，可以在閱讀後再重複利用在照片結合法的創作中。如果不想把整本雜誌留下怕佔位子，也可以翻閱內容剪下自己喜歡的內頁收藏。而搜集的影像資源也可以用大小或是顏色分類建檔。

4 黏著工具

方便的黏膠可以用一般的口紅膠，因為快乾，但黏著力就比較差點。另外一個歷史悠久的文山糊，價錢便宜，黏著力也佳。我在使用文山糊時會擠出適當的量在調色紙上，用刷筆來塗抹。口紅膠（一條）和文山糊（一包）都大約新台幣10元，在文具店都可購得。

5 舊照片

這些是我在古董店購得的舊照片，美國洛杉磯許多跳蚤市場都有在販賣這樣的舊照片，如果有機會到洛杉磯的話，不妨到Rose Bowl跳蚤市場或是Pasadena City Collage跳蚤市場去尋寶看看。另外，也可以到照相館問看看有沒有人家不要的舊照片。也可以準備一個小檔案夾來搜集這些照片較不會弄丟或與其他照片搞混。

6 顏料繪畫工具

壓克力顏料和不透明水彩顏料和刷筆是很好的相片繪畫媒材，在上顏色前先用打底劑打底，顏料會更好上色也會比較顯色。日本好賓HOLBEIN不透明水彩顏料、日本 Kusakabe 亞希樂Aqyla水性醇酸樹脂的顏料和美國普林斯頓刷筆，可參考顏料繪畫章節的工具介紹。

7 荷蘭泰倫斯 TALENS打底劑

打底劑的主要用途是在相片或是拼貼表面上打底作用，使顏料上色後效果更佳。如果相片的顏料覆蓋範圍大的話，建議可以先用打底劑打底。這款打底劑需要和水做混合稀釋使用4:1（水），然後一層全乾後再上下一層，我都至少上四五層尤其在木板上，顏料的顯色效果會更好。一桶大約新台幣500元左右，在誠格美術社購得。

8 吹風機

吹風機可幫助黏膠快乾，能加快創作的速度。建議使用小型的吹風機比較方便。

PAPER CUT

剪紙拼貼

除了繪畫創作外，剪紙拼貼是個充滿奇幻的創作方式，也是個充滿驚奇的創作過程，使創作者有很多實驗性和發揮的空間。剪紙主要是將存在在一個表面的紋理、顏色、形狀等等剪下貼在另一個表面上拼出一幅插畫作品。剪紙的領域其實非常廣泛，有以抽象的形式表現、具象的表現和圖騰等等，在插畫領域的剪紙創作，比較多還是以具象形式的人事物為主。很多時候拿著畫筆時並沒有太多的創作靈感，看著來自不同地方所收集的資源反而期待他們能變出什麼不一樣的作品，這時候就是要抱持著這種實驗心態去開啟自己創作的可能性。

踢足球（Football）｜維蘿尼克·霞飛（Véronique Joffre）｜ 29.7cmx42cm｜剪紙拼貼

9 10 11 12

LAB TIME

創意實驗

　　用色紙和特殊紙張為資源，有著鮮豔的顏色和個人化的形狀去創作剪紙和拼貼影像，會使插畫更有一致性並且顯現出更多一些個人風格。這時剪刀變成了畫筆，用剪紙的方式去創造自我風格的形狀。

. .

我喜歡很多不同顏色的紙張，在剪紙創作上可以多許出很多顏色的選擇。買現有的印花紙可在剪紙創作中有特別花紋的形狀，也可做成衣服和褲子上面的印花。準備好自己喜歡的顏色和印花紙張，便可開始畫草稿圖。

工作桌上也準備好剪裁用具、切割墊、雙面膠帶、漿糊以及配色用具。先在繪本上做好鉛筆草稿，並且分解出圖畫的顏色和個別要剪裁的形狀。

分解好所需要剪裁的形狀後，可以開始選擇需要的顏色紙張剪出該形狀。剪裁可以依創作者習慣而選擇剪刀或是筆刀。剩下的碎紙片我也會另外存放在一個資料夾蒐藏，如果之後需要剪小一點的形狀也可再重複使用。

將剪下的形狀模擬擺成拼貼完成的樣子，再看看是否
有要修剪的形狀。沒有問題後可以開始進行黏牢所有
形狀。如果紙張較薄，可以用比較乾性的黏膠像是口
紅膠，如果紙張比較厚可以用漿糊或是比較黏稠的黏
膠。我通常都把漿糊擠出在小的調色紙上，用沾過水
的筆刷沾上漿糊，塗抹在紙上黏著，這樣的塗抹方式
會比較平均也不會塗抹過多。

固定好所有形狀成一個設計的圖像後，可以用吹風機
把漿糊吹乾或是風乾，這樣就完成了。

練習完幾個比較簡單的剪紙插畫後，可以試試看進行
有背景和前景的整副剪紙插畫作品。平時也可以在繪
本上進行剪紙拼貼的練習，剩下的紙也可以收集起來
再多充分利用唷！

> **對維羅尼克‧霞飛來說，
> 剪刀才是她真正的畫筆，
> 而不同顏色的紙張
> 是她的上色工具。**

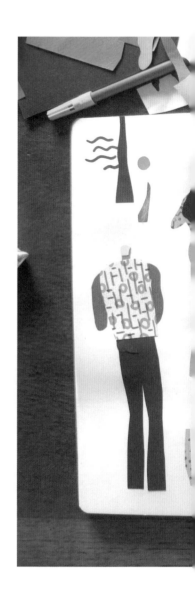

〈藝術家介紹〉

維羅尼克‧霞飛（Véronique Joffre）是來自
法國的剪紙插畫藝術家，現今旅居倫敦。對她來
說，剪刀才是她真正的畫筆，而不同顏色的紙張
是她的上色工具。她用剪紙的方式創造出美麗的
人物角色和場景，而且形狀和顏色也有多樣的變
化。從她的個人創作到客戶的案子，她一直是以
剪紙的方式進行。從她的創作過程中，可以感受
到她對剪紙創作的熱愛和堅持。

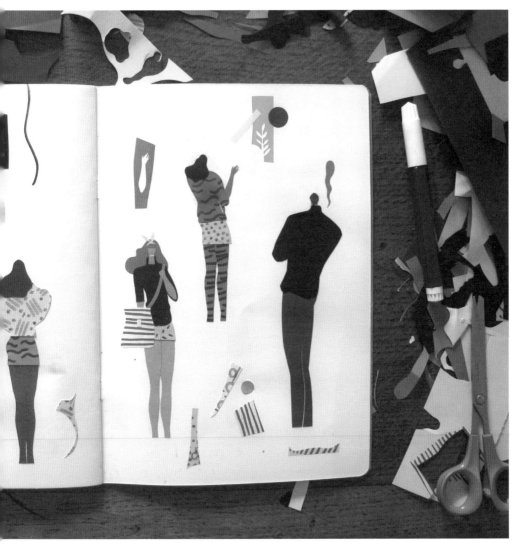

剪紙繪本（Sketchbook）│維蘿尼克·喬飛（Véronique Joffre）│29.7cm×42cm│剪紙

PAPER CUT · 剪紙拼貼
ILLUSTRATION LAB

1

2

3

4

維羅尼克·霞飛（Véronique Joffre）—
1.隱密的觀看（Private View）|30cmx30cm | 剪紙
2.「動物學家」（Zoologist）|16cmx8cm | 剪紙
3.自然科學家（Naturalist）|20cmx10cm | 剪紙
4.保母行動（Nannies）|18cmx30cm | 剪紙

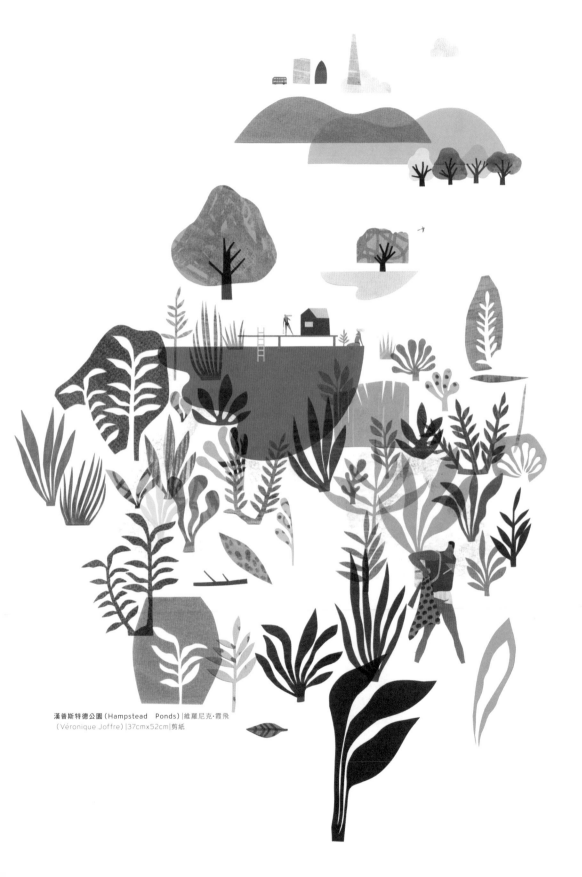

漢普斯特德公園（Hampstead　Ponds）｜維羅尼克·霞飛
（Véronique Joffre）｜37cmx52cm｜剪紙

LAB TIME

創意實驗

自製紙張是我非常喜歡的剪紙與拼貼創作手法之一，因為可以有效控制需要的紋路及顏色。我會在紙上創造自己想要的各種的紋路，例如：用各種粗細的畫筆和顏料做乾刷紋路；利用粉彩筆、碳筆或蠟筆等乾性媒材畫出的紋路。或是用版畫顏料利用滾輪滾出紋路，再來就是畫一批自己創作的印花紋路，這些都可作為自己的資源來增加自己在拼貼上的選擇性。除了直接剪下做拼貼外，也可以將所有來源先掃描到電腦，儲存並建立起自己的紋路檔案，可供以後在電腦繪圖上使用。

工作的桌面上先準備好所需要的工具和紙張，紙張包括一般紙張、水彩紙張，還有我特別要介紹的半透明賽璐璐片和YUPO紙。工具有包括顏料繪畫工具和紋路工具。

首先，先做乾刷紋路的紙張。用平頭的刷筆沾上顏料刷出自己要的筆觸和紋路在紙上，可以依自己要的乾濕程度沾水控制筆觸。

利用不同顏色的顏料和不同方向和造型的筆觸創造許多乾刷紋路的自製紙張。

除了一般吸水紙張外，可以嘗試賽璐璐片。我選用透明的賽璐璐片，先選取一個比較鮮亮的顏色用平頭刷筆刷出底色層。

接下來選另一個比較深的顏色刷上第二層，再用木紋器刮出木紋效果，這樣就有兩層顏色的紋路紙張。等顏料乾後，我會用另一面（非塗顏料面）做為剪紙的正面。

除了木紋器外，可以用海綿工具做出海綿效果的紋路，再加上畫筆畫出的圖騰也可作為印花表面的剪紙素材。

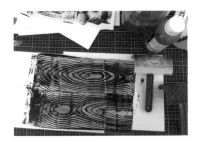

創作者可以用各式各樣的媒材和工具的組合做自製紋路紙張的實驗。可以將自己所製作的紋路紙張在剪下以前，掃描到電腦裡做成紋路檔案。

在自製紋路紙張上畫出形狀草稿或者直接剪下想要的拼貼形狀。

剪下後的形狀再與另一個剪紙的圖案作結合，構成剪紙與拼貼的創作。剩下的紙張也可以再重複使用在小形狀的剪紙拼貼。

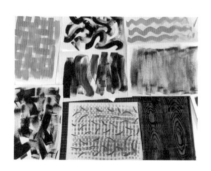

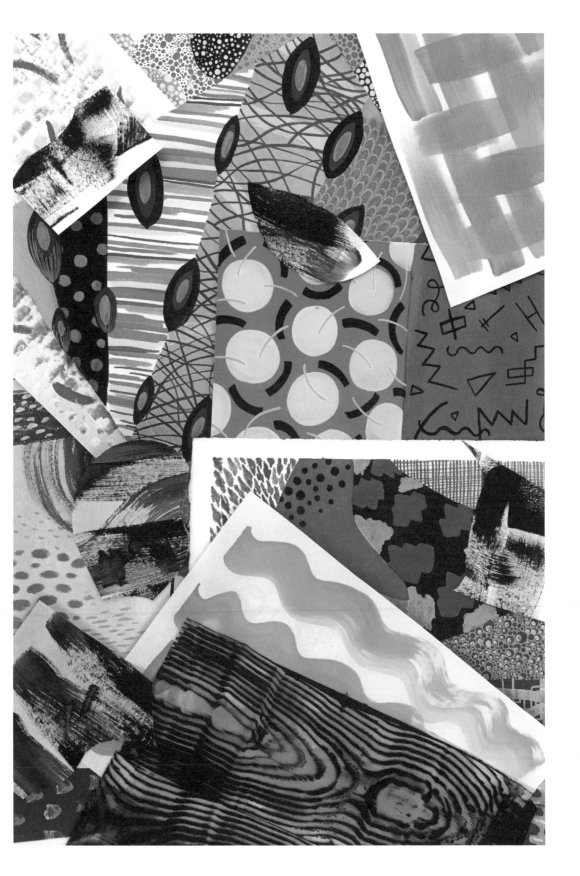

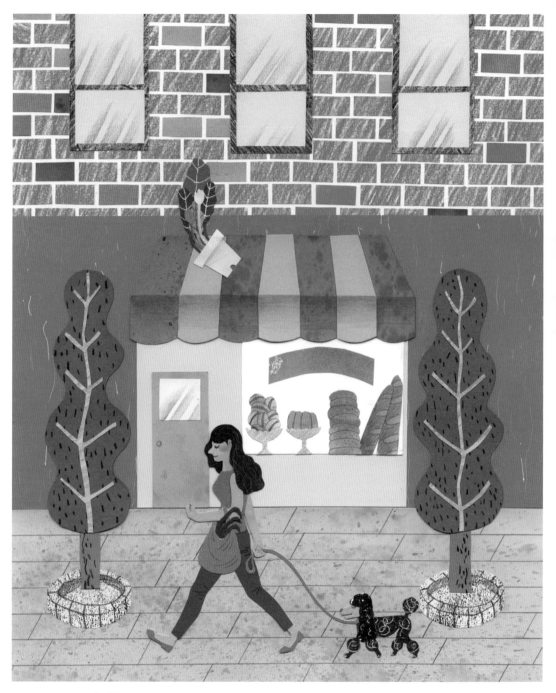

奧普拉雜誌插畫：厄運的逆轉（Reversal of Bad Fortune for Oprah Magazine）｜Hye Jin Chung｜22.7cm x 30.5cm｜剪紙拼貼

奧普拉雜誌插畫：如何成為一位領袖（How to be a Leader for Oprah Magazine）| Hye Jin Chung | 30.5cm x 38.1cm | 剪紙拼貼

PAPER CUT · 剪紙拼貼
ILLUSTRATION LAB

一位朋友的肖像（A Portrait of A Friend）｜陳純虹（Eszter Chen）｜28cm x 35.6cm｜複合式媒材、剪紙、木板

一位朋友的肖像（A Portrait of A Friend）｜陳純虹（Eszter Chen）｜28cm x 35.6cm｜複合式媒材、剪紙、木版

PAPER CUT · 剪紙拼貼
ILLUSTRATION LAB

Paper Cut Supplies

工具介紹

剪紙工具需要一些基本的剪裁工具外，還需要一些特別的紋路工具和特殊紙張。紙張方面可以嘗試用各種不同的紙張和它們的顏色。我在這裡為大家介紹慣用的剪紙用具和紙張收納用具。

1 切割工具

切割的基本工具包括了剪刀、美工刀、和筆刀，依創作的喜好選擇。我習慣小形狀用剪刀剪，大形狀用筆刀切割。切割墊建議可買面積比較大的，也方便在任何工作台上做任何創作使用。以上的切割工具都可在文具店購得。

2 黏著用具

方便的黏膠可以用一般的口紅膠，因為快乾，黏著力就比較差點。另外一個歷史悠久的文山漿糊，價錢便宜，黏著力也佳。我在使用文山漿糊時會擠出適當的量在調色紙上，用刷筆來塗抹。口紅膠（一條）和文山漿糊（一包）都大約新台幣10元，在文具店都可購得。

3 無酸 PVA 白膠 Neutral PH Glue

美國Lineco品牌出的中性PVA白膠是自製手工書本專用的黏膠，它的黏著力強而且不傷害紙張，適用於紙張黏貼、修補書本和美術拼貼。白膠乾後會變成透明無色。8盎司的一瓶約美金$6.50，約新台幣200元。在台灣購買此白膠的價錢會比較貴一點。

Lineco美國官網 www.lineco.com/
捷登有限公司網站 www.jdarts.com.tw
圖片來源 www.papersource.com

4 吹風機

吹風機可幫助黏膠快乾，能加快創作的速度。建議用小型的吹風機使用上比較方便。

5 印花紙張和顏色紙張

有色的紙張在剪紙拼貼的創作上能提供許多顏色上的選擇，印花紙能讓作品添加更多視覺變化，建議紙張可以選比較厚磅數的色紙。有色紙張和印花紙張都可以在文具店或誠品書店購得。

6 半透明賽璐璐片、YUPO紙

透明和半透明的賽璐璐片可以畫兩層以上的顏色，而且賽璐璐片紙的厚度很好剪裁和黏貼。也可以用噴漆噴在賽璐璐片上做噴畫紋路的自製紙張。YUPO是日本YUPO公司生產的一種特製紙，表面滑順很好塗上壓克力顏料。YUPO紙的主要材料是聚丙烯，因此有良好的耐用性和強韌度並且防水，也很適合做自製紋路紙張和剪紙拼貼。賽璐璐片在各大美術社購得A4尺寸一張約新台幣10元。YUPO紙5in x 7in 10張約新台幣150元。

中文官網www.japan.yupo.com/china/

7 顏料工具

顏料工具包括水性顏料、筆刷。顏料工具詳情請參考顏料繪畫章節的工具介紹。

8 丹麥HAY Pliss 檔案夾本

這本資料夾除了在顏色和設計前衛，且有多個資料口袋可以搜集許多剪紙拼貼的紙張和剩下的碎片，用顏色或紋路來分檔，會讓每次剪紙創作方便很多。HAY品牌的所有設計商品在在民生社區的Design　Butik都可購得，這本A5尺寸的檔案夾本大約新台幣1100元。

Design Butik 官網 designbutik.com.tw
HAY丹麥官網 hayshop.dk/products/

9 特別紋路效果工具

木紋效果刷可用在背景和製造特別紋路紙張。海綿刷的毛細孔也可以使顏料在紙上有特別的紋路。海綿混輪單隻約新台幣30元，長春美術社購得。木紋效果器約新台幣150上下，網路商店小熊森林購得。 www.eva1781.shop2000.com.tw

ILLUSTRATIVE SCULPTURE

立體作品

插畫是否只限於呈現在平面的紙張或畫板上呢？就讀藝術大學時，立體的作品讓插畫系學生受到歡迎。許多插畫系的同學非常熱衷於嘗試不同媒材創作立體的插畫藝術品，也會把自己發表過的一系列平面展示插畫作品衍生到立體裝置放置在展場空間。在歐美的插畫藝術，用立體裝置的方式呈現插畫作品的藝術家也大有人在，這樣的展現方式也成為當代插畫藝術的另一種新的趨勢。何謂插畫立體作品呢？就是把所畫的，由平面的影像轉成一個立體的物件，其實這個概念在市面上很常見，例如將設計好的插畫人物用布娃娃或是捏陶人的方式呈現。作品立體化同時也是將自己由平面藝術家的位置跳躍到了雕塑藝術和裝置藝術的一部分，插畫展示的空間和擺設的方式又多了更多的創新的方式。插畫立體作品別於其他藝術品的是它強調手作，無論是用任何媒材，從概念到創作草圖，皆由手工的方式製作完成。在這手作的過程，也是滿足插畫藝術家以非機械化的創作方式完成自己的每件作品。

2014年帕薩迪納藝術中心設計學院夏季學生畢業展覽（Student Graduation Exhibition at Art Center College of Design, Summer 2014 ）

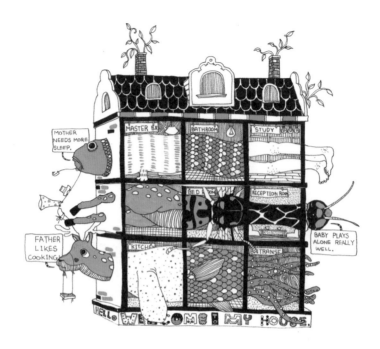

歡迎來到我的房子（Welcom To My House）| Shang Hee Shin | 88.9cm x 101.6cm x
20.3cm | 木板、高密度保麗龍、Sculpey美國軟土、KOZO紙、壓克力顏料、代針筆

　　創作立體的雕塑作品除了需擁有創作概念、繪畫能力和強烈風格外，還需要具備一些工藝技巧。一開始在構圖階段可以先畫出多種不同想法的草圖，但有可能這些草圖中在實際製作時會面臨非常多創作上的限制和問題，因為它不能像用畫的那麼天馬行空，也因為媒材的結構和質地，在形狀裁成、組合和固定時會有相當多限制。多了解如何運用許多不同媒材和每種製作方式，可以幫助創作者找出符合他作品概念和生產的一條出路。過程中，一定會面臨想也想不到的問題，所以越多嘗試就會越多收穫。

　　一開始的草稿部分是你擁有最多自由想法的階段，畫出任何你想做的東西、任何想法都在這時候丟出來，還不需要過多的修飾和太多的細節部分。再來就是篩選部分，篩選出最想執行的前三個草圖。當然，如果已經有自己一直想執行的圖稿，便可直接到選購材料的階段，但在這個過程可能還會因為媒材限制的關係來微調。接下來是構出草圖的細節並選出要執行的立體作品圖，然後決定使用的材料和工具。可以先用準備材料的一小部分嘗試效果是不是自己想要的，然後再往完成品前進。

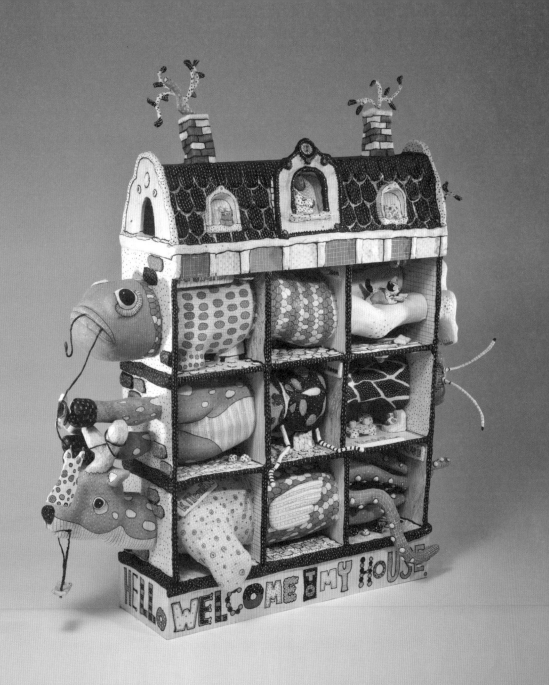

　　紙類材料可説是十分好運用的材料，像紙板，珍珠板，紙張，報紙等等。有些紙類材料中間都是空心需要鐵絲釘做中間的支架。紙板媒材有一定的硬度，但是拿起來卻很輕並且可以直接互相連接，表面也容易上色，利用在創作大型立體作品是很好的媒材。洛杉磯的插畫藝術家Jiae　Park喜歡創作大型的插畫裝置藝術，她就利用了紙板做出了大型紙玩偶人物，強化了人物在視覺上的效果。

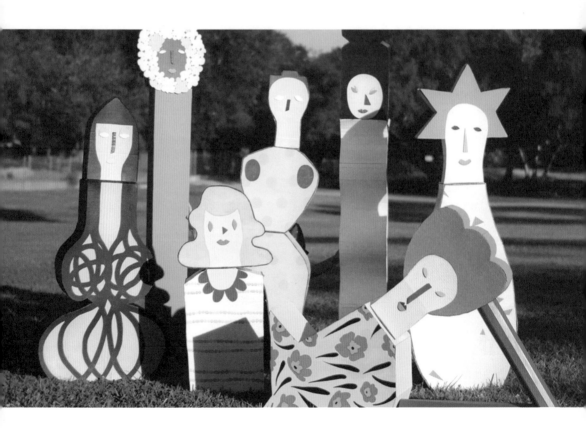

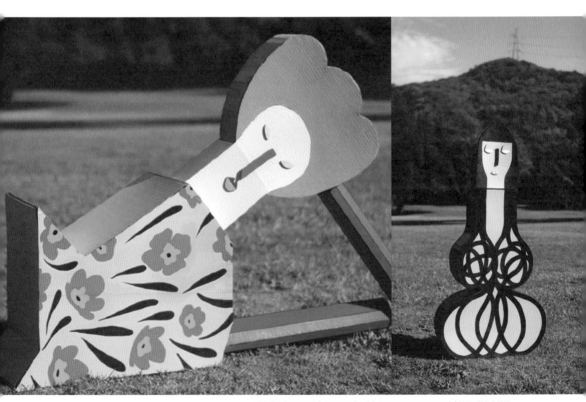

我的朋友（Friends）| Jiae Park | 尺寸各在2200cm x 100cm 內 | 紙板、壓克力顏料

ILLUSTRATIVE SCULPTURE · 立體作品

ILLUSTRATION LAB

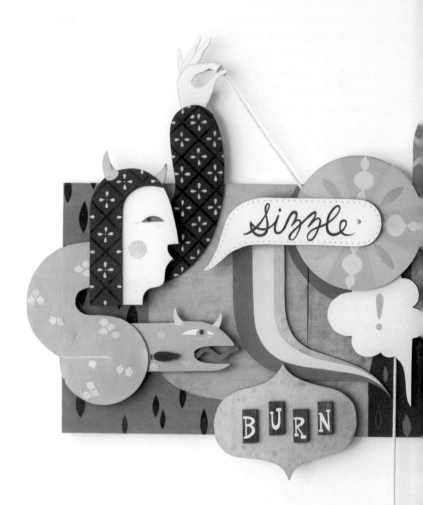

　木頭也是另一種非常好的材料，通常運用木頭製作立體作品的體積比較大，需要基本的木工技巧和電鋸的運用。一開始的構圖建議輪廓和形狀盡量簡單俐落，能使剪裁木材時方便許多，然後再決定作品的大小。決議完成後就可選擇木材種類和尺寸，我建議選擇比自己完成作品尺寸每邊都多出五英寸的尺寸，以防後面切割上有一些誤差。木頭的連接可以使用木頭黏著劑並且用強力C型F型的固定夾。

　在木頭上彩繪，會需要用砂紙把木頭表面磨得更滑順，建議從80~340號的砂紙慢慢磨。把要彩繪的表面都清理乾淨後，再來就要上打底劑。由於木頭會吸水，所以建議多上幾層，能讓之後的彩繪更加的順利。上色的顏料媒材我都選擇壓克力，因為它的方便性和彩度都很適合。當然，在上過打底劑後的木材也可使用油畫，不透明水彩等其他依個人喜好所選擇的顏料媒材上色。

嘶吼、火焰與燃燒（Sizzle, Fire, and Burn）｜蘿里斯·
蘿拉（Loris Lora）｜116.84cm X 190.5cm｜樺木、油
漆、紙

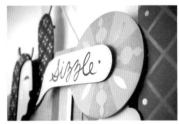

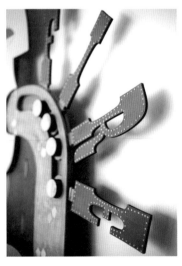

〈藝術家介紹〉

　　蘿里斯·蘿拉 （Loris Lora）是位美國插畫藝
術家，這項作品是她首次嘗試木頭媒材的立體創
作，她當時想嘗試創作與以往不同類型的作品，
而要從平面的繪畫移到立體的實體裝置對她來說
是某些程度的挑戰。用著有限的木工技巧，她在
切割每一塊木頭時，花費相當多的時間和精力。
她細心的對待每塊木材和堅持在視覺上的呈現，
完成了這項作品，結果也令她相當滿意。

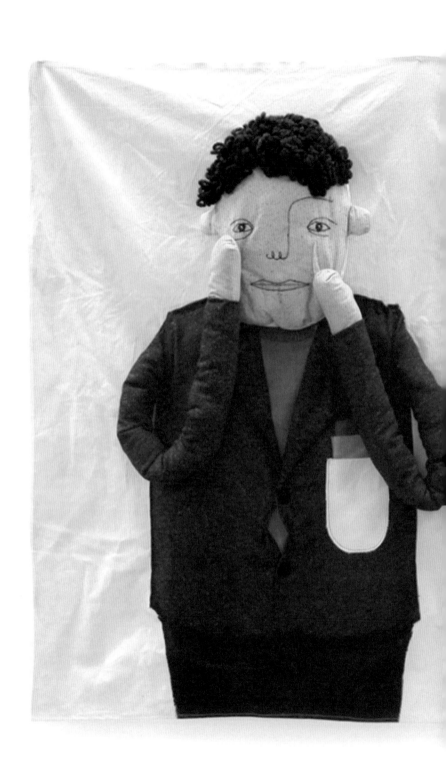

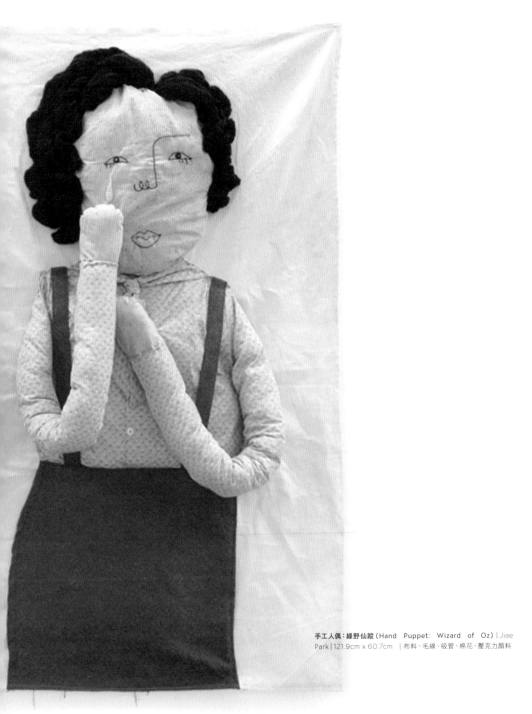

手工人偶：綠野仙蹤（Hand Puppet: Wizard of Oz）│Jiae Park│121.9cm x 60.7cm　│布料、毛線、吸管、棉花、壓克力顏料

ILLUSTRATIVE SCULPTURE · 立體作品

ILLUSTRATION LAB

超尺寸童書：綠野仙蹤（Supersized Children's Book: Wizard of Oz）
| Jiae Park | 228.6cm x 152.4cm | 布料、毛線、吸管、棉花、壓克力顏料

　　插畫藝術家Jiae　Park的另一項大型插畫裝置作品是用布料和毛線的手工縫製作品。他的這項作品概念是將童書綠野仙蹤的內容搬到書本外，變成大型的藝術裝置，她將一頁頁的故事內容插畫，用手工縫製布料和毛線的製作方式繪製。也因為她選擇的布料配色和純手工的製作方式，使童書內容不僅僅是在視覺上更為壯觀，也格外使觀眾更融入故事裡的角色與情境。所以插畫藝術的表現方式不僅僅只是在紙張或畫板上，而是可以利用各式各樣媒材和資源做創作。

ILLUSTRATIVE SCULPTURE · 立體作品

ILLUSTRATION LAB

　　美國插畫藝術家蘿里斯·蘿拉（Loris Lora）的大型畫作「躲藏與找尋（Hide and Seek）」是以躲貓貓遊戲為創作概念的插畫作品。在她畫完這幅畫後，她也想衍生出相關的一些立體的作品，於是嘗試了混紙漿為主要媒材，然後再用壓克力顏料上色，做出了給小孩子戴的狐狸和浣熊的面具，就像畫裡人物所戴的面具一樣。用紙漿創作的過程，她覺得很有趣也很好上手，並不需要花太多的成本和像創作木材作品所需要的大型用具和機器，所以也成為她愛用的立體創作媒材之一。而這組狐狸面具也是她由畫作衍生出最喜愛的立體作品。

浣熊面具（Racoon Mask）｜蘿里斯·蘿拉（Loris Lora）
｜7.9cm X 22.8cm X 39.3cm
狐狸面具（Fox Mask）｜27.9cm X 22.8cm X 35.5cm｜
碎紙、糨糊、壓克力顏料

躲藏與找尋（Hide and Seek）｜蘿里斯·蘿拉（Loris Lora）｜15.56cm X 121.92cm｜不透明水彩、紙

ILLUSTRATIVE SCULPTURE · 立體作品
ILLUSTRATION LAB

LAB TIME

創意實驗

紙黏土是我最喜歡的雕塑品媒材之一，因為它很好上手，完成的作品也非常好照顧。有一次的課堂作業，看到班上同學利用紙黏土做出一隻她創造的桃子角色玩偶覺得很驚奇，作品的表面很光滑，顏料也覆蓋的很平均，而且看起來以為有一定的重量但拿起來卻很輕，從此我就愛上了紙黏土。我之前用的都是日本品牌的紙黏土，非常濕潤而且陰乾後就硬化。建議在開始前，先畫出作品的草稿圖，架構方面在創作上會比較明確。以下與大家分享使用紙黏土創作立體作品的過程吧！

工作的桌面上先準備好所需要的工具和紙張，可以搜集一些不要的廣告單、報紙，或用鋁箔紙揉成團，並且用竹筷做支架來建立模型的骨架和核心。

先將大概的形狀捏造出來，然後用膠帶固定。因為紙黏土一開始屬於軟性也帶有水分，所以要確認核心是否夠穩固。

接著就可以開始將紙黏土覆蓋，然後慢慢去黏捏出自己理想的形狀。可以先由一大片覆蓋後，然後慢慢一點一點加上補土。在捏土時，也盡量用手指撫平表面，避免太多的粗糙表層，之後的磨砂步驟也會簡單許多。

捏好後可以平放讓它風乾，如果想快速乾硬可以用家裡的暖氣機開到最小，讓作品和暖氣機保持10到20公分的距離吹乾。記得千萬不要將紙黏土拿去燒烤，因為溫度過高會裂開。

確定裡外都全乾後，就可以開始磨砂了。磨砂紙的係數先從180號開始，再依照表面的粗糙度來調整。

把表面都磨砂後，就可以開始上色了。使用壓克力顏料上色覆蓋後會特別的顯色，因為紙黏土算是紙漿媒材，吸取顏料的效果也比其他種土類和雕塑媒材來得好。建議每個顏色都可上兩層。

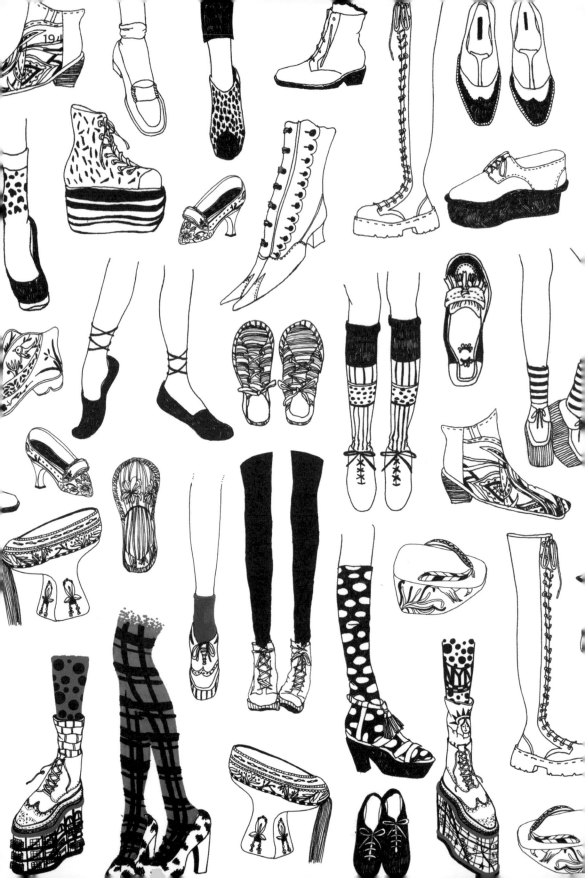

在我一系列的腳之迷戀作品中，除了麻膠版畫創作外，我也從線條繪畫衍生出它的立體作品，而這一批作品就是由紙黏土所作成。主要是因為所拿捏的作品尺寸比較小，所以適合用紙黏土來製作，如果要展現比較大型的腳就會考慮使用高密度保麗龍來製作。紙黏土方便操作又容易購買，需要的工作環境就是一個桌面，所以它也是給首次嘗試立體作品的創作者最適合運用的媒材。

腿和腳之迷戀 (Leg and Feet Obsession) | 陳純虹 (Eszter Chen)
| 16cm x 8cm 單 | 紙黏土、壓克力顏料

ILLUSTRATIVE SCULPTURE SUPPLIES

工具介紹

立體作品的工具其實取決於你創作的使用媒材。在這裡我所介紹的是基本前置作業用具和紙黏土媒材創作所會用到的東西。如果想嘗試其他媒材也可以另外搜尋需要的工具。

1 草稿工具

草稿圖畫得越詳細就會在創作過程越明確。可以使用工程繪圖鉛筆或一般鉛筆繪製畫在草稿本或原稿紙張上。工程繪圖鉛筆單枝330元/MS200筆芯290元。原稿紙14in x 17in 50張以美金$15元購得，大約新台幣450元。

美國官網 www.canson.com
官網 www.staedtler.com

2 骨架工具

紙黏土其實也不侷限在小型的創作，無論作品的大小，都必須把骨架和核心做好。可以用隨手可得的廣告紙張、報紙、竹筷子、鐵絲、鋁線、鋁箔紙等用膠帶包覆起來變成厚實的核心和支架。

3 肯莉斯Kenlis輕質紙黏土

肯莉斯的輕質紙黏土很好捏造，價錢也平易近人，也很適合剛開始嘗試紙黏土創作的人購買。一包約新台幣30元在美術社都可購得。但需要注意的是這款的紙黏土保濕度比較低而且快乾，所以在塑型時不能拖太久。

4 砂紙

砂紙建議從80號買到400號，每種數號都能保存一點，以作品乾硬後的粗糙度去磨砂。單張約新台幣10元，可以在各大五金行購得。

5 La Doll 日本石粉紙黏土

由日本公司Padico製造的石粉紙黏土是廣受
好評的一款紙黏土,搭配工具使用可以變化
出各種造型。這款紙黏土又稱為人形土,人形土裡的
紙漿成分比石灰和樹脂的成分更多,所以土質柔軟,
適用於捏塑各種造型。價錢大約在新台幣180元左
右,可在各大美術社購得。

6 YAYOI 花蝶牌日本製免燒土

YAYOI免燒土又比 La Doll紙黏土的土質更
軟,保濕性也比較高,成分包括紙漿和水。因
為土質黏軟所以很好捏塑,同時也很適合在乾硬的作
品上補土。一包約新台幣200元,各大美術社皆可以
購得。

7 New Fando 高級石粉黏土

New Fando是由日本製作的模型用黏土。不
同於一般紙黏土,它是用石灰構成所以纖維
比較少,土質又更加細緻和光滑,是製作模型公仔玩
家愛用的黏土。乾硬後的成品韌性高不易斷裂、研磨
時光滑無毛屑,成品可以永久的保存。一包約新台幣
400元,在士林的長春美術社購得。

8 上色工具、顏料

紙黏土的創作最建議的上色顏料就是壓克力
顏料,因為顏色飽和、覆蓋率高、顏色快乾,所
以是最佳的選擇。我所使用的是好賓牌Acryla系列的
不透明水彩壓克力,顯色效果是霧面不透光,可搭配
各尺寸的畫筆上色。

INFORMATION & REFERENCE

插畫藝術資訊

插畫藝術期刊 / 出版工作室>>>>>>>>>>>>

英國Wrap 期刊

Wrap插畫期刊的創立是為了慶祝插畫藝術、設計、文創產業的存在，並且發掘和發表世界各地的插畫藝術家。也因為Wrap（包裝）為期刊名稱，在每一期都會贈送藝術家合作設計的雙面包裝紙給讀者蒐藏，一年出版四次限量3000本。Wrap工作室除了出版期刊外，也出版許多與插畫藝術家合作設計的文具和賀卡。一本12英鎊，約新台幣570元。www.wrapmagazine.com

英國Nobrow期刊

Nobrow算是插畫藝術代表性的獨立刊物，是給漫畫藝術和插畫藝術相關藝術家的一個發表平台。每期出版1500本到6000本在全世界販售。除了每期的固定刊物外，Nobrow也會與藝術家合作特約的限量刊物，讓喜愛合作藝術家的讀者可以蒐藏。一本15英鎊，約新台幣712元。www.nobrow.net

美國Kozyndan

Kozyndan是由美國插畫藝術家夫婦Kozy和Dan合創的一個網路上的插畫藝術平台，主要是推崇精細繪製的插畫藝術，並且販售多位藝術家的印刷品和獨立作品刊物，也不斷以部落格的方式介紹插畫藝術生活。www.kozyndan.com

英國 Ammo獨立出版刊物

英國的Ammo是個出版社專門發行獨立的插畫藝術的刊物和插畫藝術家的限量繪本。同時也販售藝術家的限量印刷品。http://www.ammomagazine.co.uk

英國 Anorak插畫兒童刊物

英國的Anorak是專為6歲以上兒童設計的插畫刊物，為的是培養孩童們創意和激發他們與生俱來的想像力。Anorak與許多插畫藝術家合作設計刊物內容，許多歡樂風趣的插畫藝術都呈現在期刊內，也很適合蒐藏。一年出版四期，每一期都有特定主題，每期內容都有插畫故事和插畫遊戲。一本6英鎊，約新台幣285元。www.anorakmagazine.com

澳洲Frankie雜誌

Frankie是澳洲的創意生活雜誌，內容包括有音樂、藝術、攝影、插畫、時尚、手工創意等等的主題，時常與世界各地藝術家、插畫藝術家、印花藝術家合作。內容有許多插畫藝術的發表和介紹。一本$10.5澳幣，約新台幣254元。www.frankiepress.com.au

美國Never Press 出版工作室

Never Press是由我同一所藝術學校的學長James Chong所創立的獨立印刷和出版工作室，除了提供Risograph印刷服務、刊物設計和出版，也與藝術家合作出版藝術商品販售。是個充滿創作力和實驗性的出版工作室。www.neverpress.com

插畫藝術平台網站>>>>>>>>>>>>>>>>>>>>

英國It's Nice That

It's Nice That是在英國一個給藝術家和設計師發表的平台網站，不斷地更新新工作者的作品和特別報導藝術家的工作環境。網站的編輯會精心篩選發表的藝術家，插畫藝術家的曝光率非常高，也是一個認識新銳藝術家和設計師的網站。

Sight Unseen

Sight Unseen是一個網路雜誌，專門報導來自世界各地的設計、藝術、時尚、攝影的設計師、藝術家和店

家，同時也是提供許多靈感的創意平台。除了網路平台外，Sight Unseen也會舉辦展覽和概念快閃商店等活動讓讀者們加入行列，同時也給新銳創作者曝光的機會。www.sightunseen.com

插畫藝術比賽>>>>>>>>>>>>>>>>>>>>>>

美國插畫年度國際插畫比賽 AI-AP

AI-AP是全美數一數二的插畫大比賽，大約在每年的二月底截稿。由專業的業界評審選出優秀的藝術家，除了前三名有獎牌認證外，所有入選的插畫藝術家的作品都可以放在每年一度出版的美國插畫特輯書本當中，是非常高的曝光機會。網址：www.ai-ap.com/

美國3X3國際插畫比賽

3x3也是知名度相當高的插畫比賽，許多插畫家在學生時期就會開始投稿參加學生插畫作品比賽。比賽的類組有分很多，所以參賽者可以依自己的創作作品方向選取類組。得獎者除了會有協會的獎勵外，也會被登在3x3的期刊在世界各地販售。插畫比賽會在每年的3月初截稿。網址：www.3x3mag.com

美國Creative Quarterly國際插畫比賽

Creative Quarterly是許多插畫系學生會參加的插畫比賽，因為該出版社鼓勵許多新生代插畫家的參與也提供他們在學生時期就有了許多曝光機會，得獎者作品也會在出版的期刊上。插畫比賽大約在每年的10月底截止。
網址：www.cqjournal.com

美國插畫協會插畫年度比賽

Society of Illustrator 美國插畫協會是歷史悠久的插畫相關單位，如果能在此單位舉辦中的比賽得獎是非常大的榮耀。而他的年度比賽得獎者也會被邀請到插畫協會所舉辦的紐約年度插畫展覽，許多新銳插畫藝術家也會在此時被藝術總監發掘。網址：www.societyillustrators.org

CMYK雜誌設計比賽

CMYK設計雜誌每屆所舉辦的前100新銳藝術家的創作比賽，包括有藝術指導、平面設計、插畫藝術設計、攝影等主題，是很好的曝光機會，得獎者會在雜誌刊出，也會在平板網路雜誌上刊登。網址：www.cmykmag.com

Communication Art雜誌設計比賽

由CA雜誌所舉辦的年度設計創作比賽，包括有廣告設計、平面設計、視覺傳達設計、插畫設計、攝影、和字型排版的比賽。插畫組比賽的得獎者也會被刊登在年度插畫特刊和網路雜誌上。比賽在每年的1月截止。網址：www.commarts.com

義大利波隆那國際童書插畫比賽

知名度很高的義大利波隆那國際比賽是童書插畫的最高殊榮，是全球兒童出版業界最受矚目的大獎。波隆那書展期間同時也舉辦插畫展覽，並且評選出該年最優秀的插畫家。這個插畫展成為兒童書插畫家絕佳的表演舞台，不僅可以看到來自世界各地精選畫家的作品，也是與藝術家交流的最佳時機。網址：www.commarts.com

紐約Art Director Club藝術指導協會年度獎

由NYADC所主辦的國際競賽，組別包括藝術及工藝的印刷、廣告、互動媒體、平面設計、出版設計、包裝、動態影像、攝影及插畫，參賽資格分為專業人士及學生兩種，在國際創作業界是非常高的殊榮。網址：adcyoungguns.org/competition/apply

Graphic Competition網站

Graphic Competition網站是一個整合所有國際性藝術和平面設計相關競賽的資訊平台，有介紹各種不同領域的平面藝術競賽的訊息，可找尋競賽連結網址，是個很好的設計競賽資訊網站。網址:www.graphic-competitions.com

CONTRIBUTORS

貢獻藝術家

Ayumi Takahashi

Los Angeles, United States
www.ayumitakahashi.com

Hye Jin Chung

New York, United States
www.hyejinchung.com

Andrea Lauran

Asheville, United States
www.andrealaurendesign.com

Jane Lee

Los Angeles, United States
www.janelee.info

Edward Paul Crushenberry

Pasadena, United States
www.edwardcushenberry.com

Jiae Park

Los Angeles, United States
www.cargocollective.com/jiaepark/

Ellen Surrey

Los Angeles, United States
www.ellensurrey.com

Loris Lora

Los Angeles, United States
www.lorislora.com

Michael Kuo

Los Angeles, United States
www.michael-kuo.com

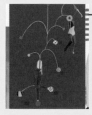

Shannon Freshwater

Los Angeles, United States
www.shannonfreshwater.com

Misty Zhao

Los Angeles, United States
www.mistyzhou.com

Tiziana Jill Beck

Berlin, Germany
www.tizianajillbeck.de

Paige Moon

Pasadena, United States
www.paigemoon.com

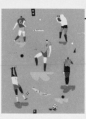

Véronique Joffre

London, United Kingdom
www.verossignol.blogspot.tw

Shang Hee Shin

Los Angeles, United States
www.shangheeshin.com

ABOUT THE AUTHOR
關於作者

Eszter Chen，本名陳純虹。出生於台北，成長於加州洛杉磯。畢業於帕薩迪納藝術中心，同期為大學部榮譽畢業生。現為接案插畫藝術工作者。在校期間開始與時尚雜誌和衣服品牌公司合作，畢業後也擔任過美國服裝公司的織品與布料印花設計師。在美國生活12年後，搬回自己熟悉又有點陌生的城市，台北，在這裡重新開始了在這塊土地的創作旅程，同樣的開始去觀察和發覺這裡的人事物為靈感。創作的美好就是會不斷被啟發，在被啟發的條件下就是去接受並愛惜所喜歡和不喜歡的事物，以及去觀察所生活在的一個不平凡的世界。Eszter Chen身為一位插畫藝術工作者，感覺很滿足也很快樂。

www.eszterchen.com

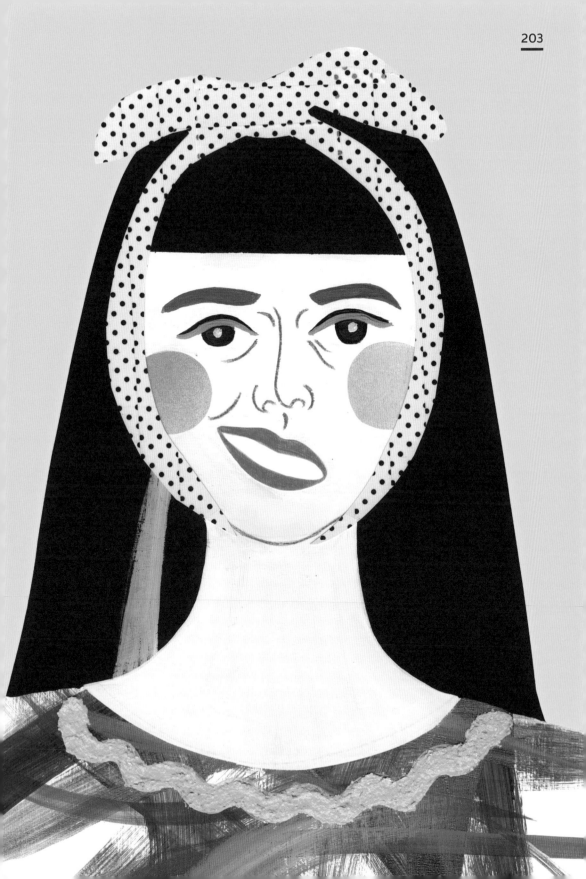

APPRECIATION

特別感謝

首先感謝所有參與這本書的藝術家，有些是我在創作路上結交的藝術家朋友，而有些是陌生的藝術家們。感謝他們的信任及慷慨的貢獻。也特別感謝東喜設計的Leon設計出這本書的完美風貌，讓這本書更賦有實驗性的美感。感謝在插畫這條路上一直以來支持我和陪伴我的家人和摯友們的鼓勵及包容，在還不清楚我未來想做什麼的情況下而沒有放棄我。也謝謝美麗佳人美麗的總編輯小茵、導演蘇文聖，和Bito負責人劉耕名對這本書的支持與鼓勵。最後特別感謝木馬文化編輯Sisi的邀約，讓我有機會與台灣的讀者們分享插畫世界。